時光旅圖

五十幅街景×老舖
記憶舊日台灣的純樸與繁華

繪圖:桑德　文字:札司丁

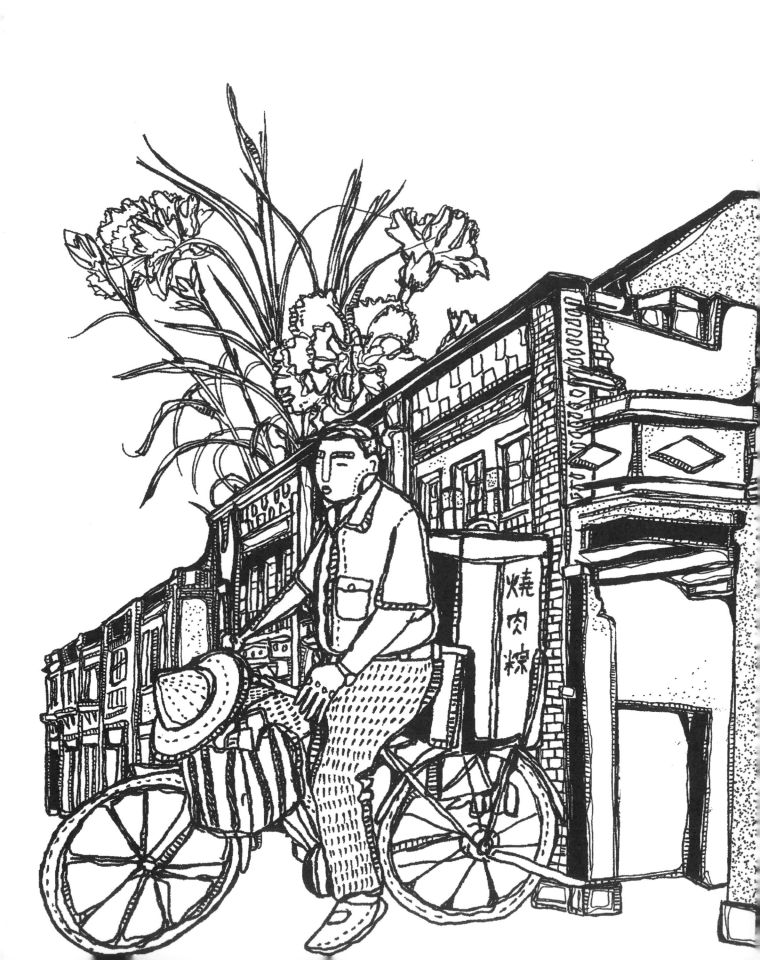

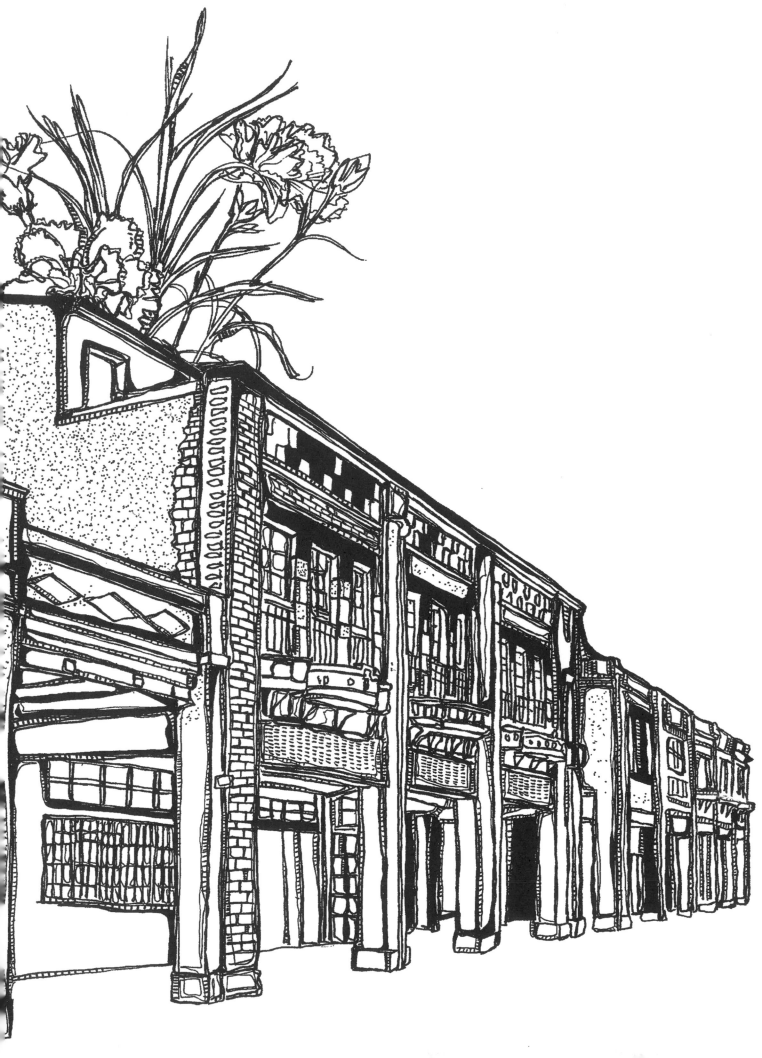

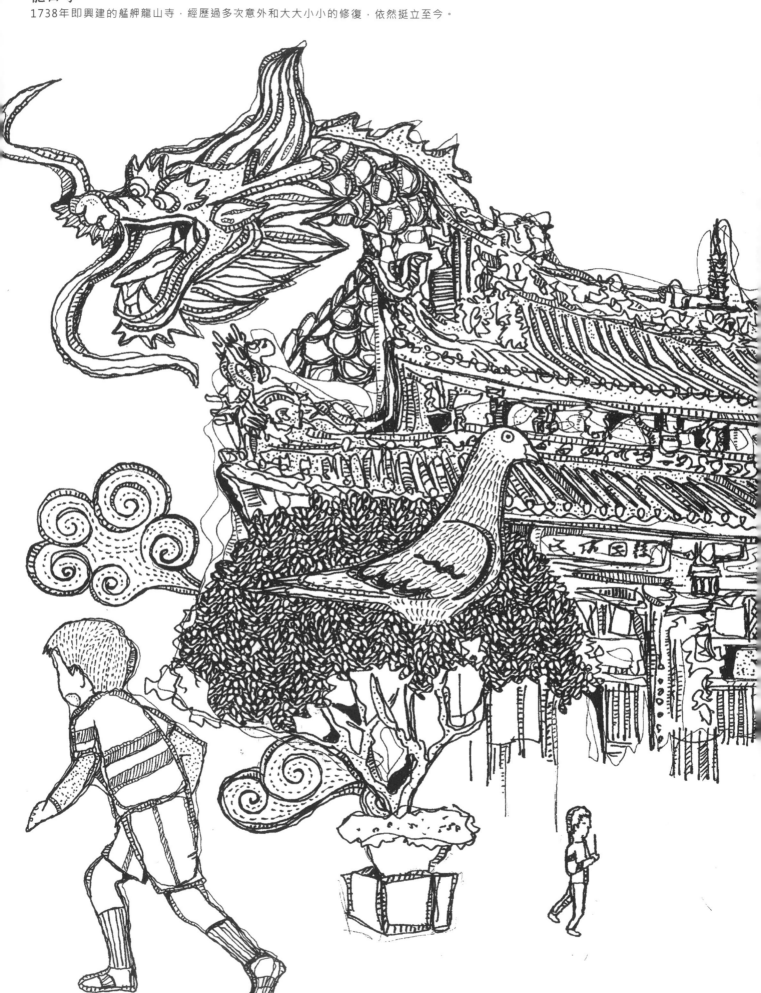

龍山寺
1738年即興建的艋舺龍山寺，經歷過多次意外和大大小小的修復，依然挺立至今。

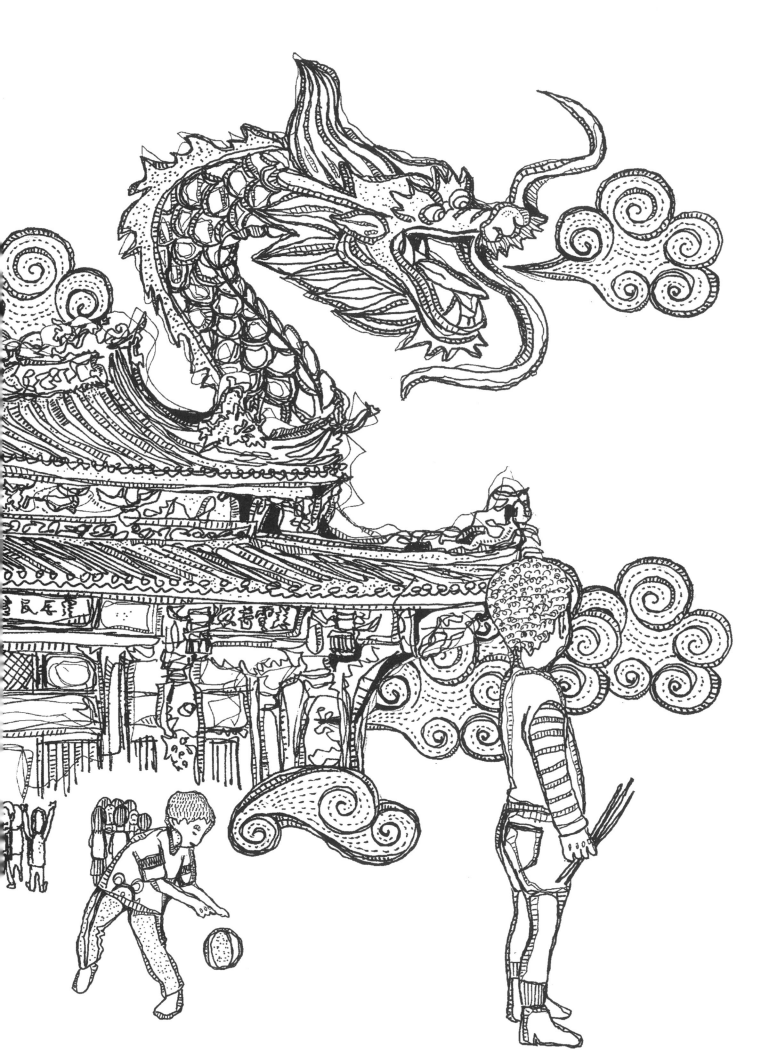

迪化街

1853年迪化街在同安人之間的兄弟鬩牆後成街，
7年之後臺灣開港，本有廣大晒穀場的農耕之地迅速崛起。

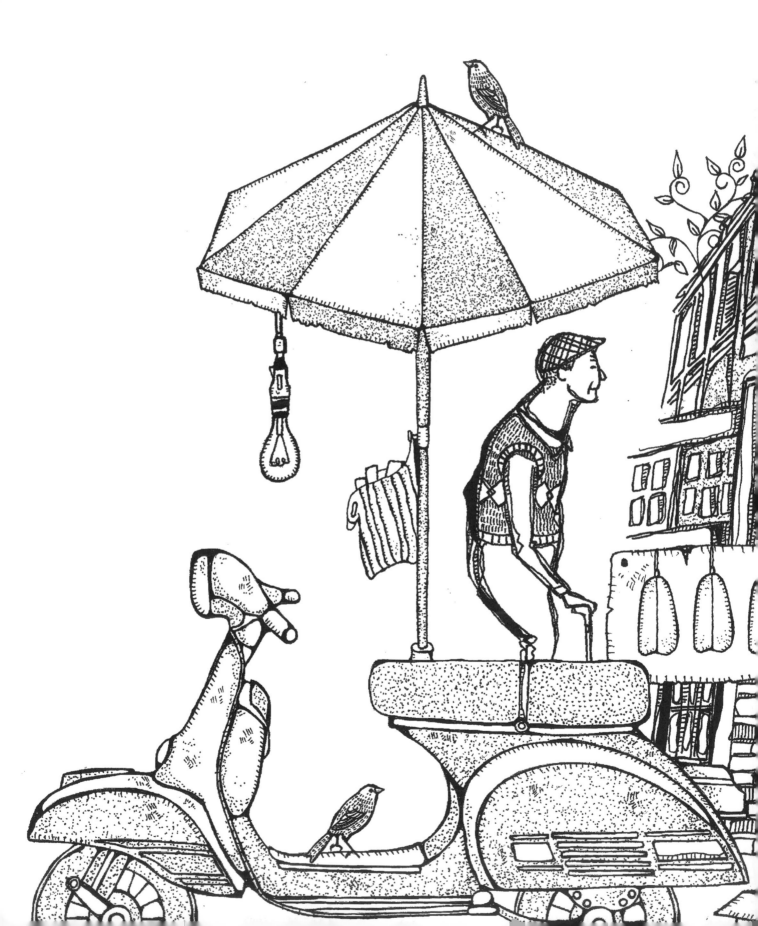

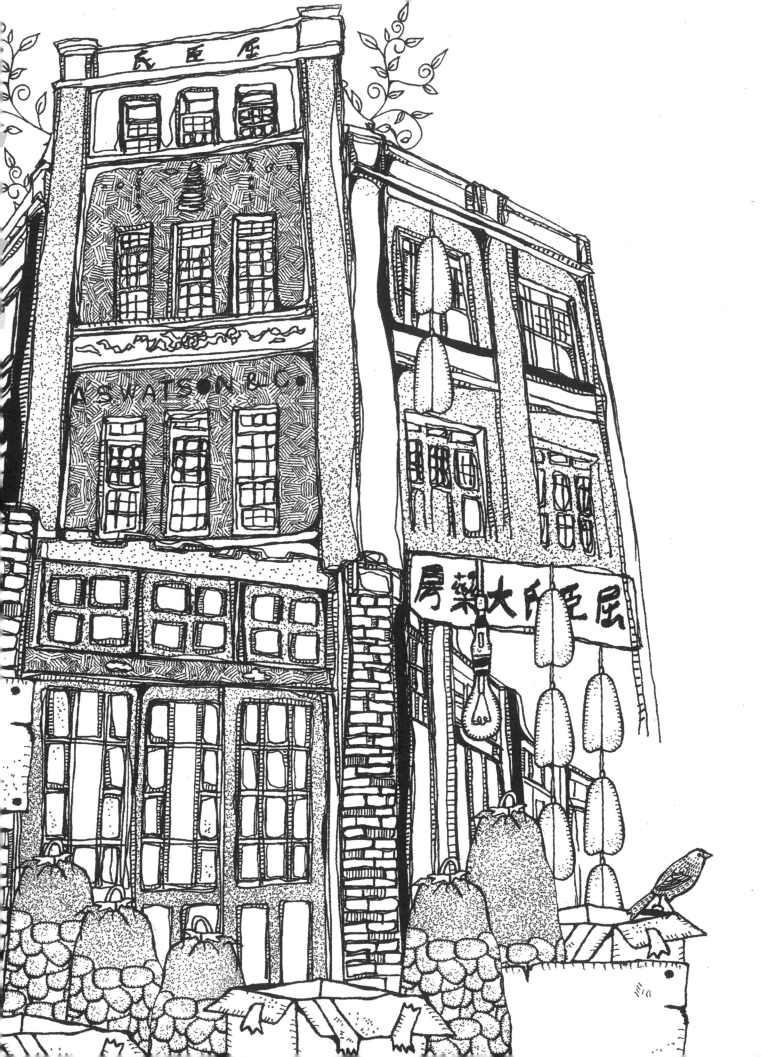

西本願寺

1920年左右日本淨土真宗在臺灣所建造，為臺灣最大的日本寺院。
戰後曾做為警備總司令部、大陸與中南部移民聚居、
「中華理教總會」之地，記錄了臺北的政治、都市移民與宗教歷史。

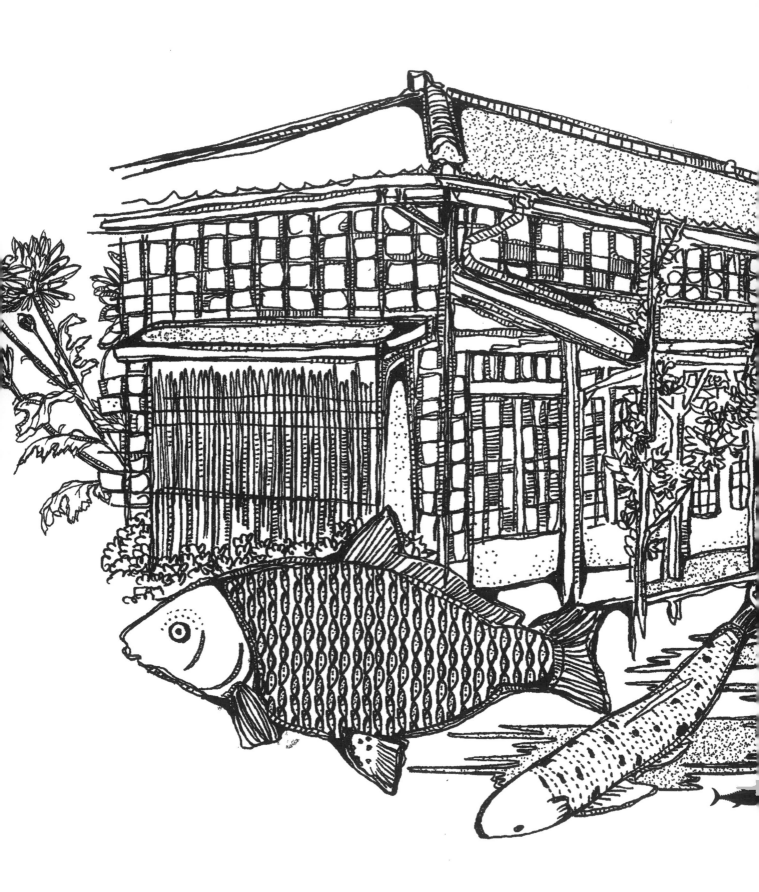

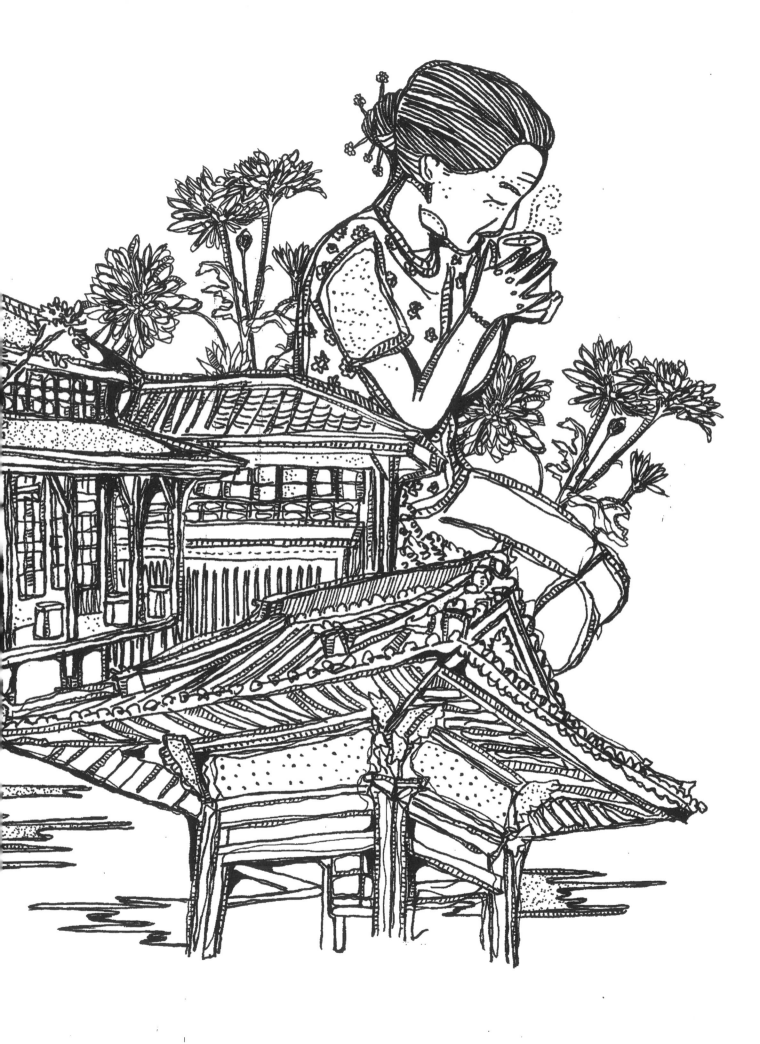

紅樓

1908年西門紅樓興築完成，是臺灣第一座官方興建的公營市場。
目前眾人所稱的八角樓和十字樓，另加上緊鄰兩旁的南北廣場統稱為西門紅樓。

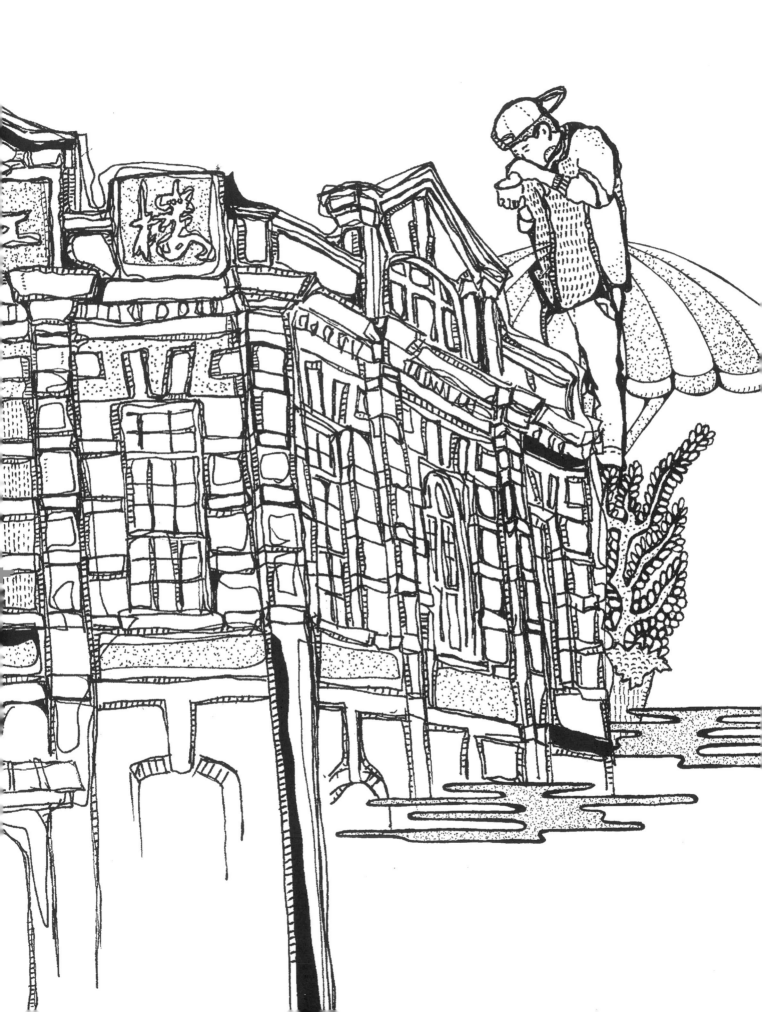

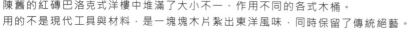

林田桶店

1928年開業的林田桶店位於中山北路與長安西路街角,
陳舊的紅磚巴洛克式洋樓中堆滿了大小不一、作用不同的各式木桶。
用的不是現代工具與材料,是一塊塊木片紮出東洋風味,同時保留了傳統絕藝。

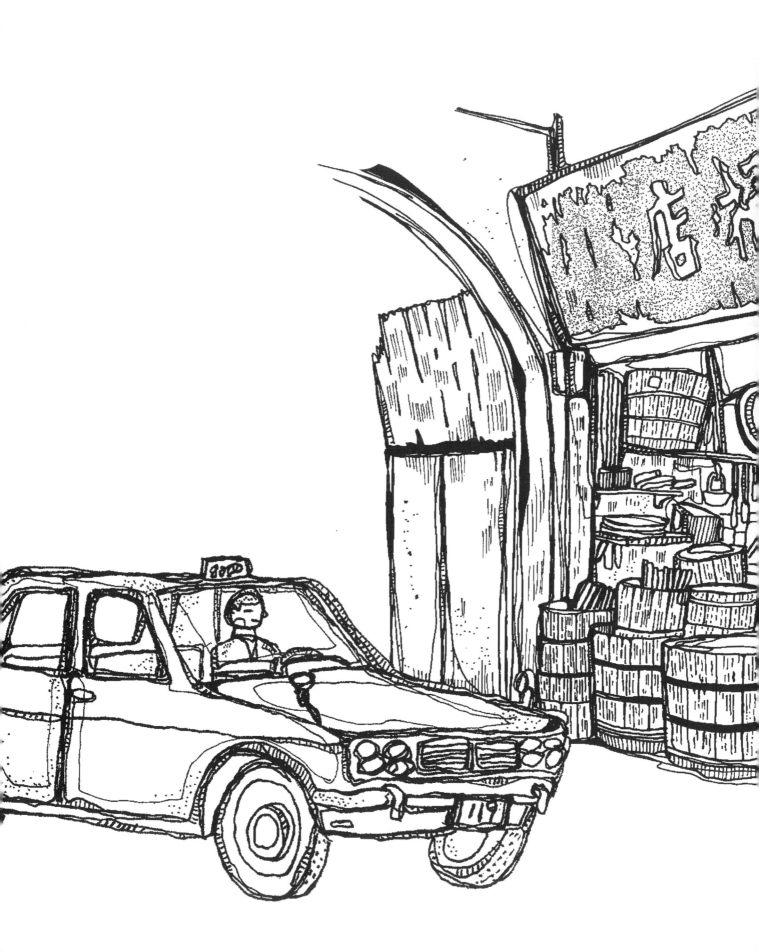

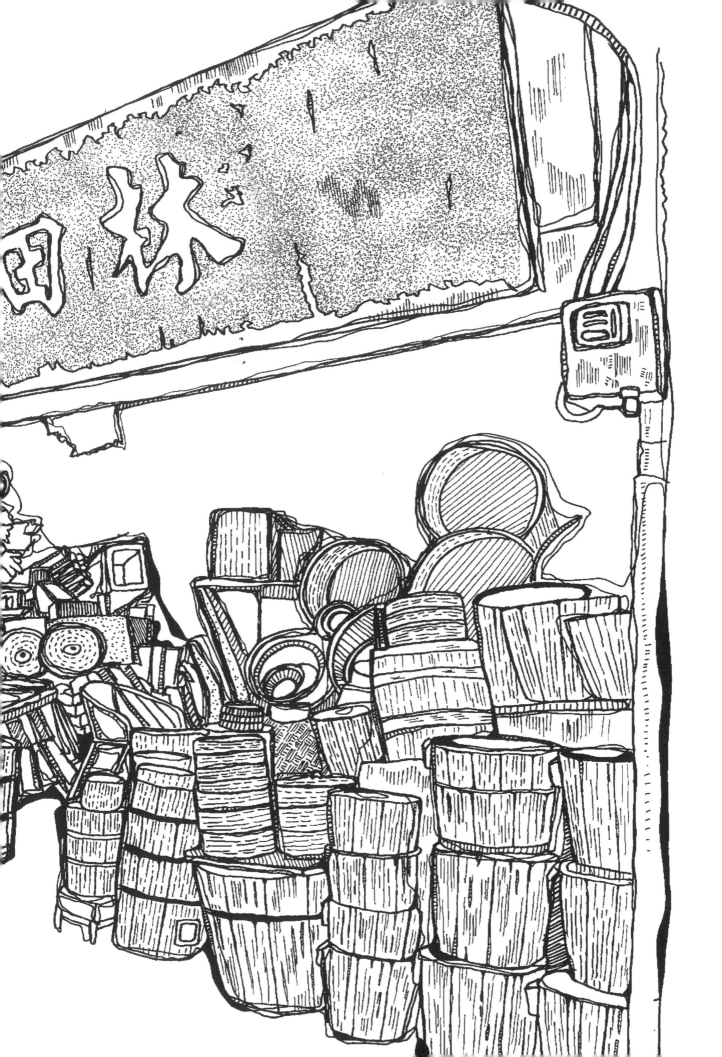

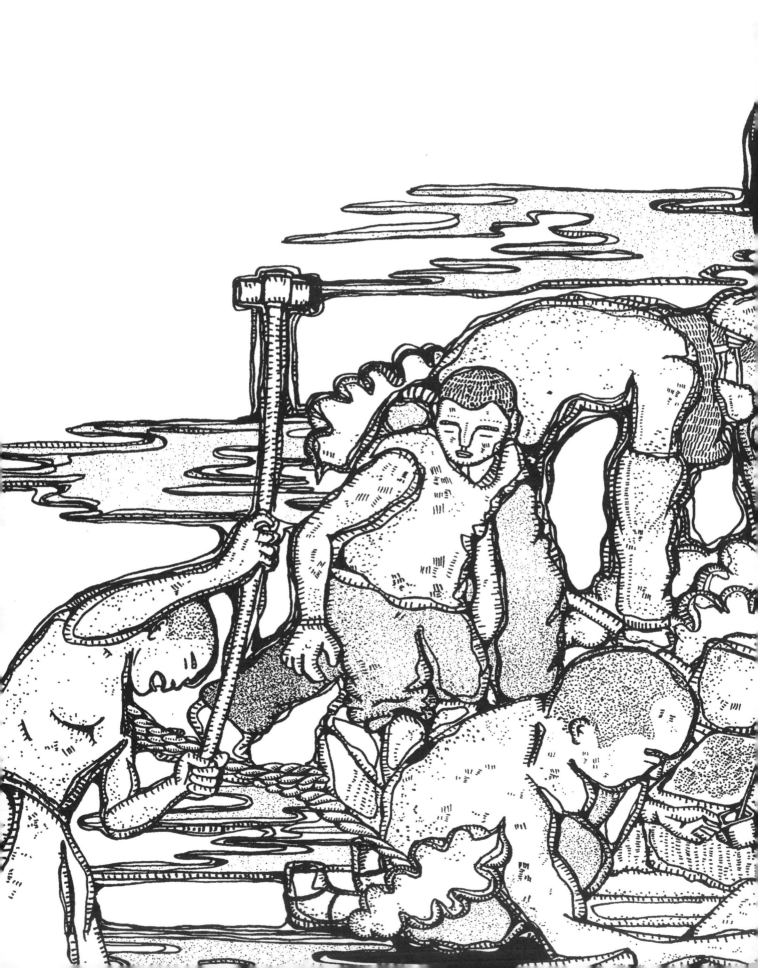

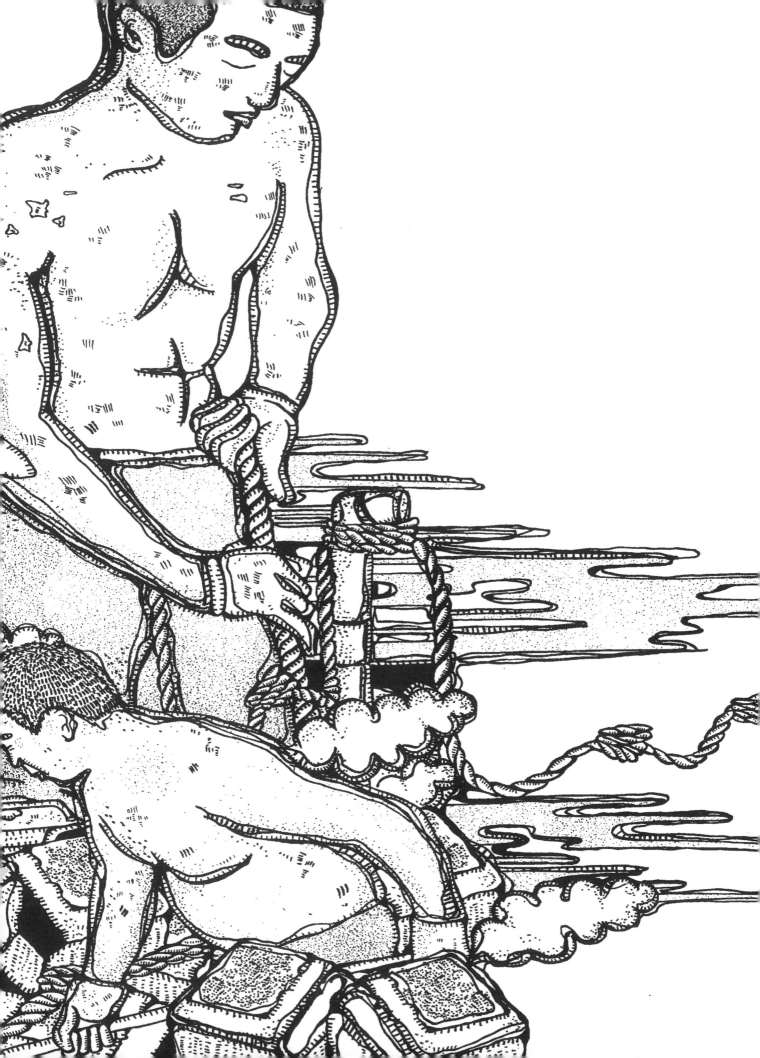

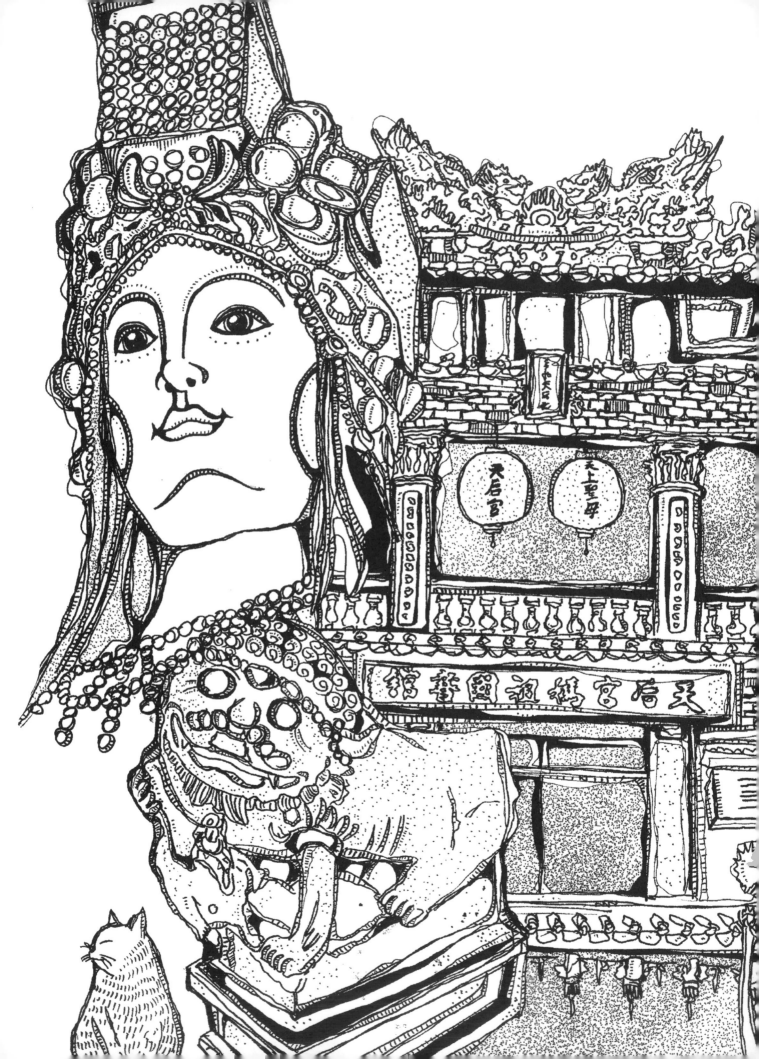

西門天后宮

1746年由唐山迎來的海神媽祖神像落腳在艋舺地區，經過幾番波折後，於1948年正式遷入現今廟址。因側殿奉祀日本真言宗創始人弘法大師，而吸引了許多日籍觀光客前來參拜。

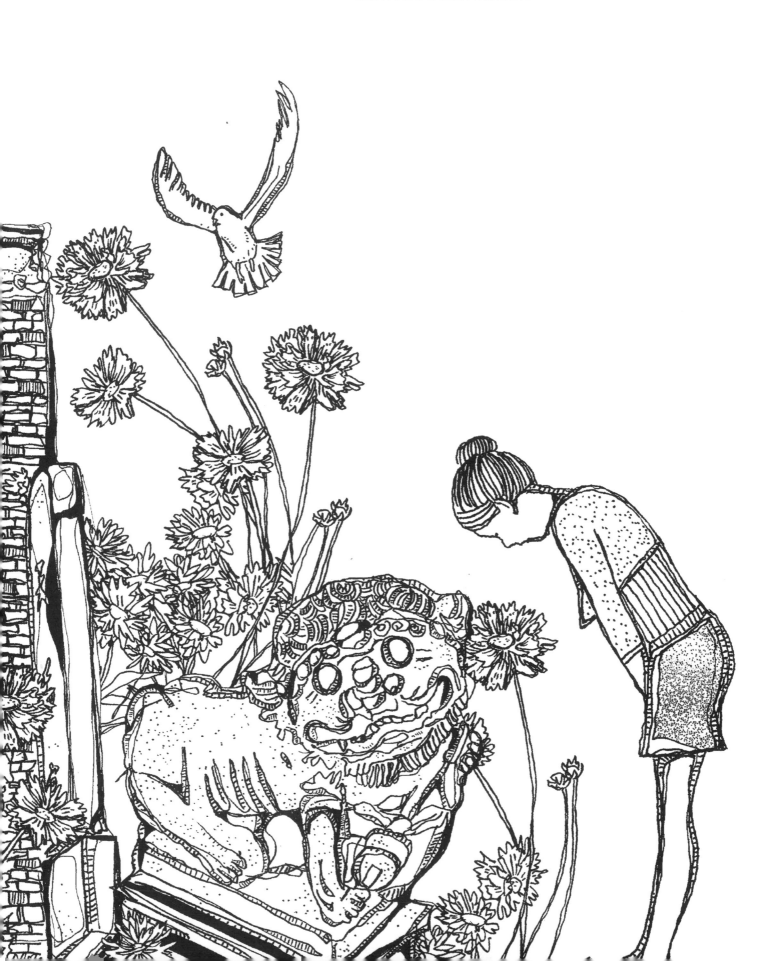

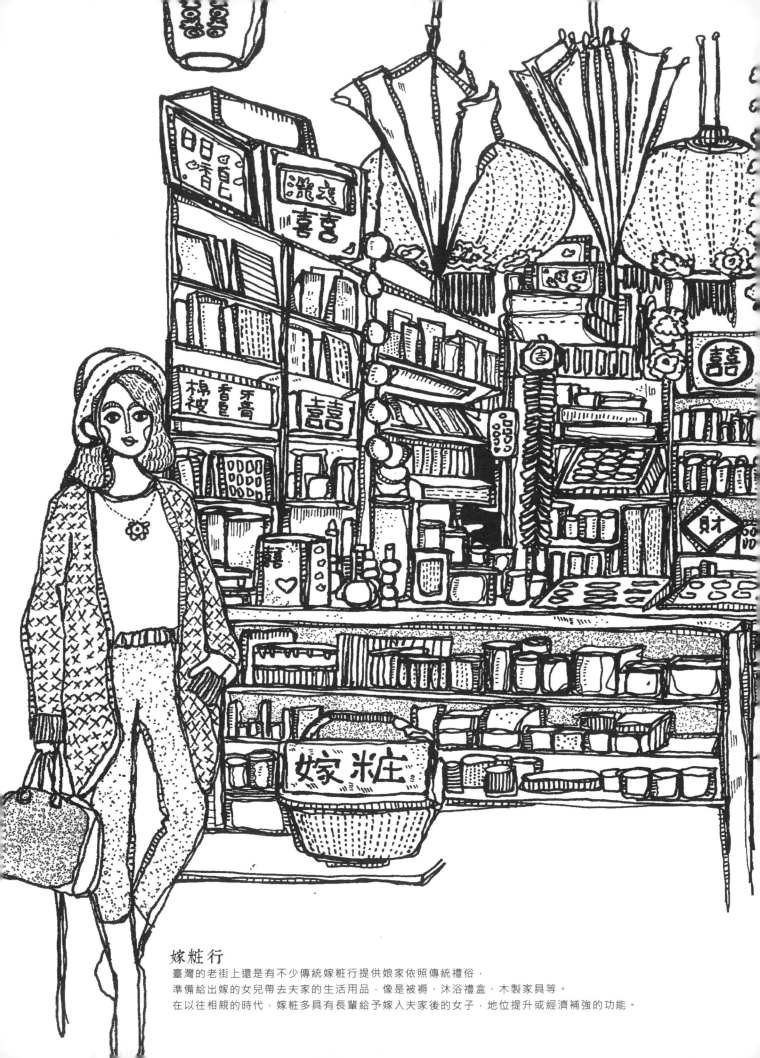

嫁粧行
臺灣的老街上還是有不少傳統嫁粧行提供娘家依照傳統禮俗，
準備給出嫁的女兒帶去夫家的生活用品，像是被褥、沐浴禮盒、木製家具等。
在以往相親的時代，嫁粧多具有長輩給予嫁入夫家後的女子，地位提升或經濟補強的功能。

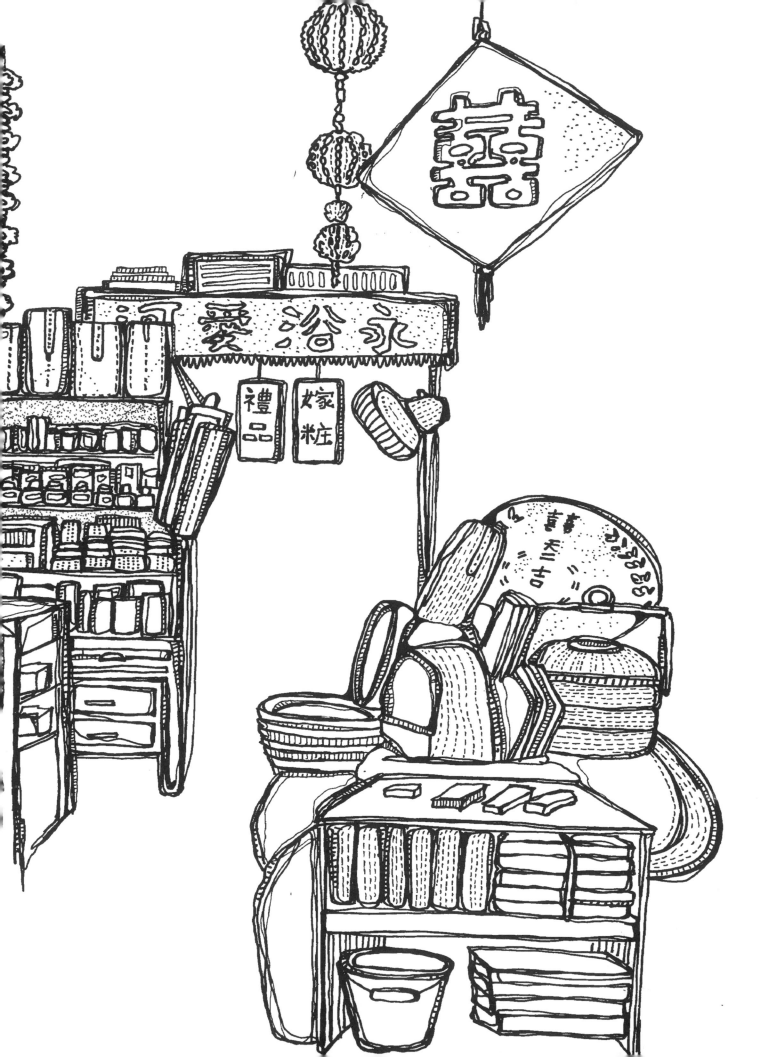

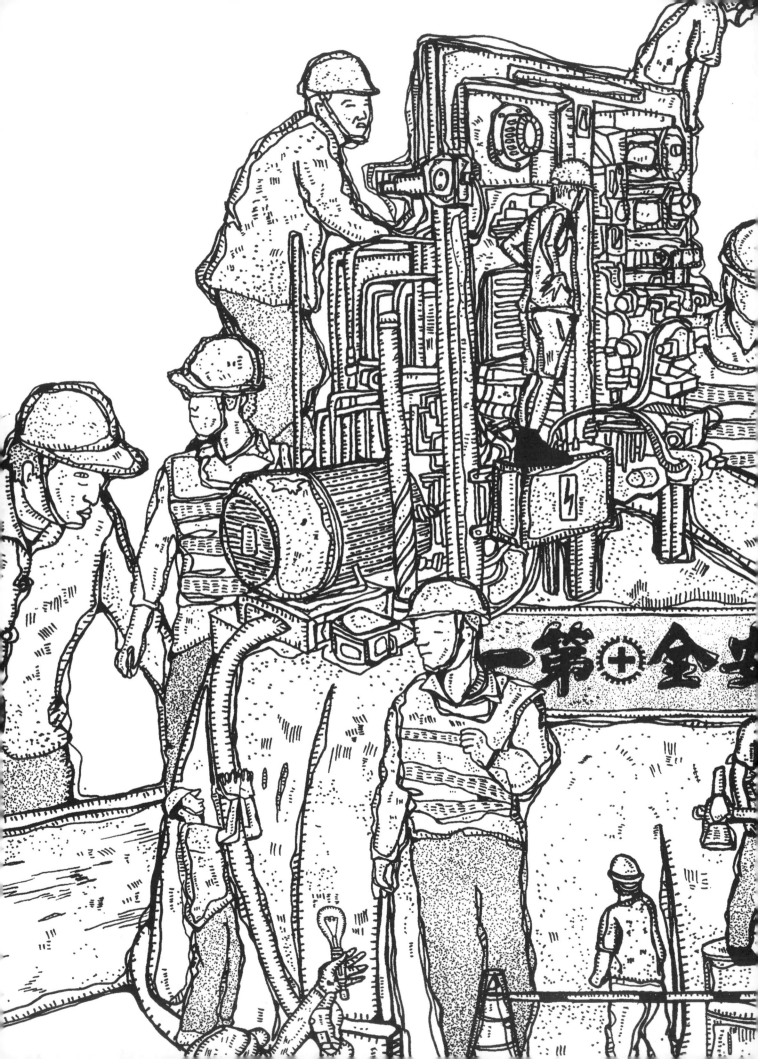

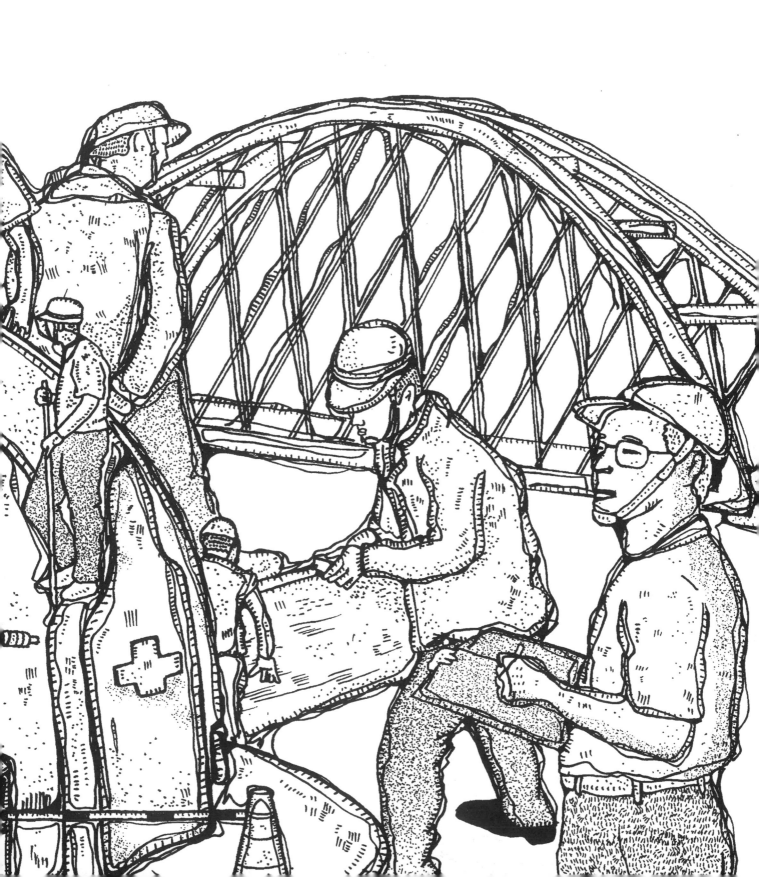

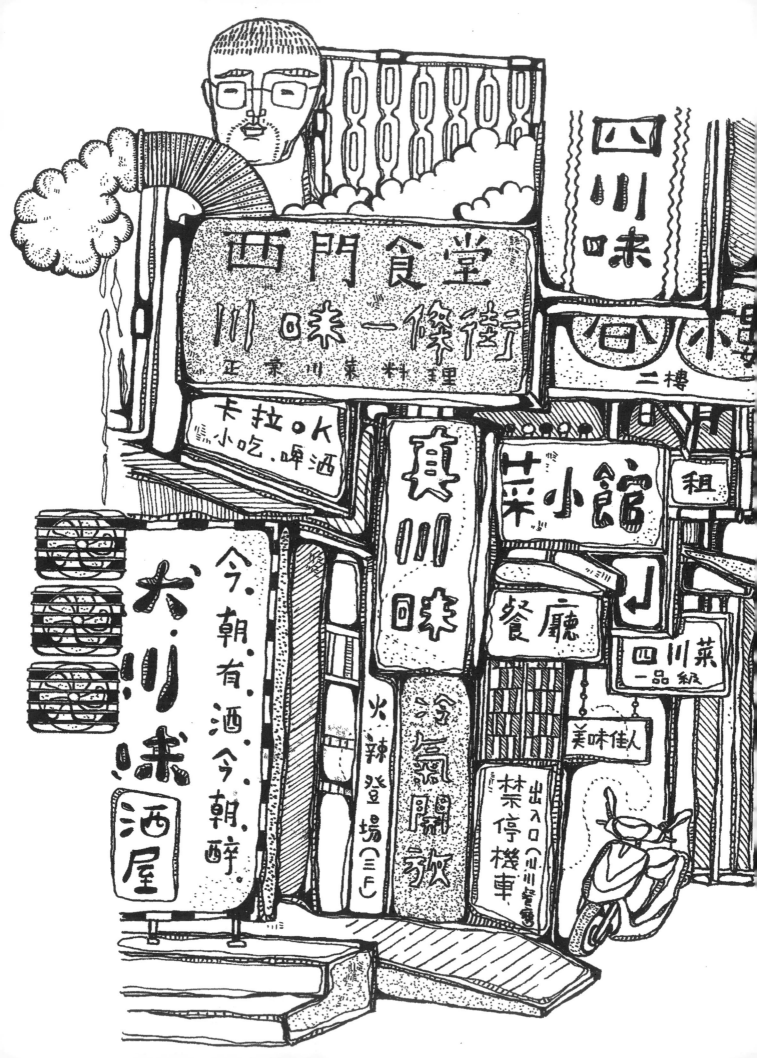

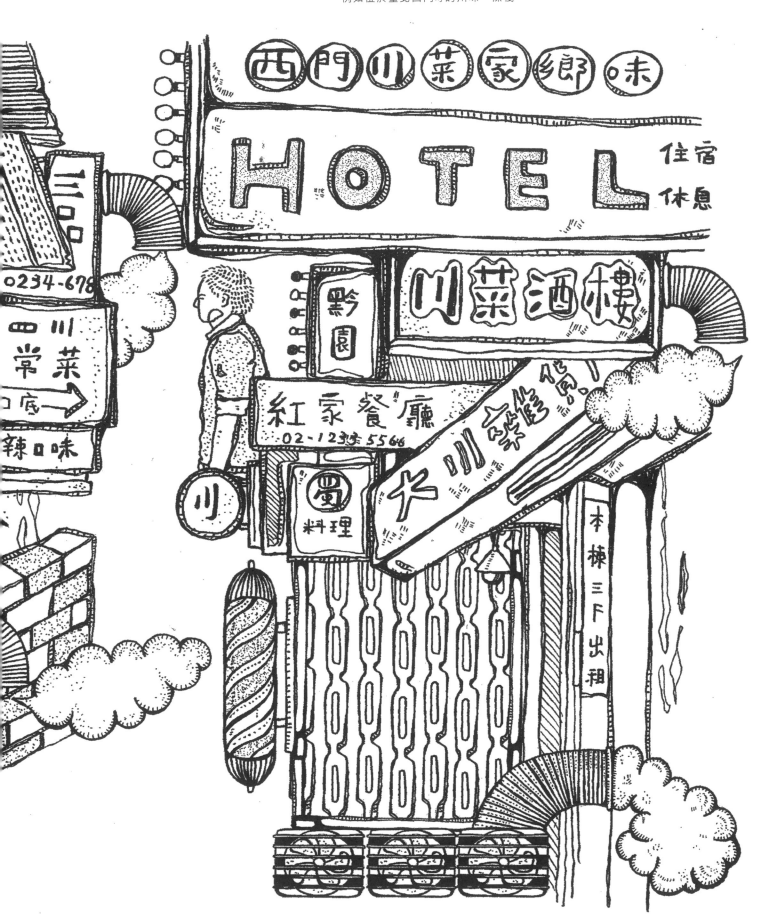

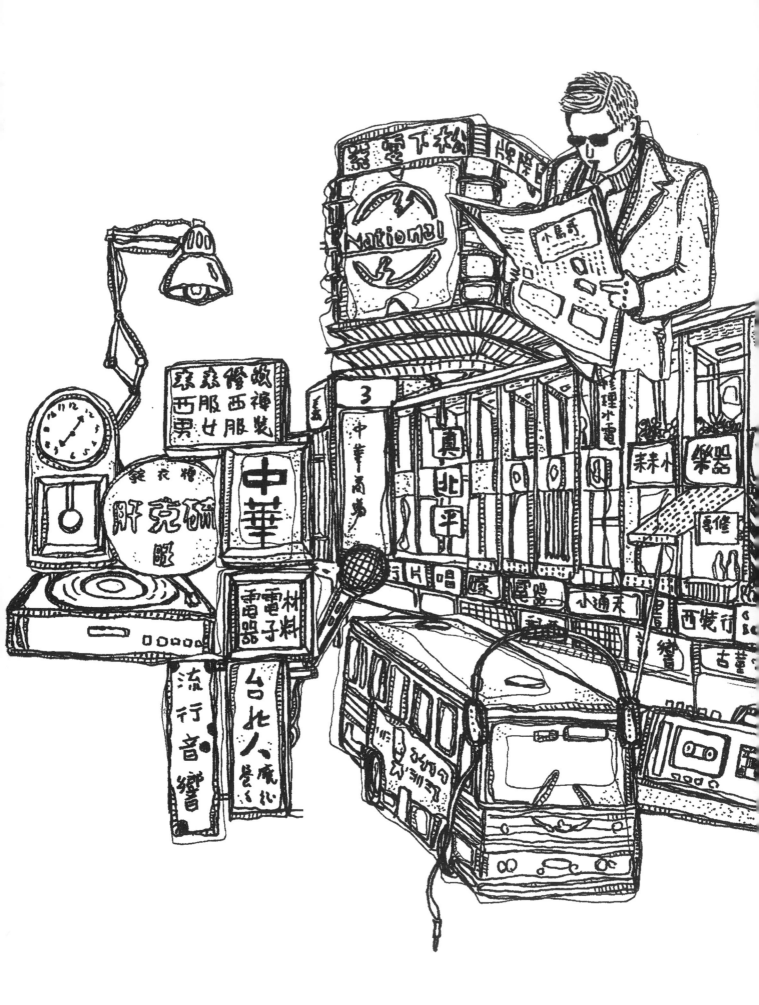

中華商場

八座三層樓連棟式的大型商場於1961年落成，是當時逛街的第一首選，
雖然因為城市發展而拆除，過了20多年，仍是老臺北人最美的青春回憶。

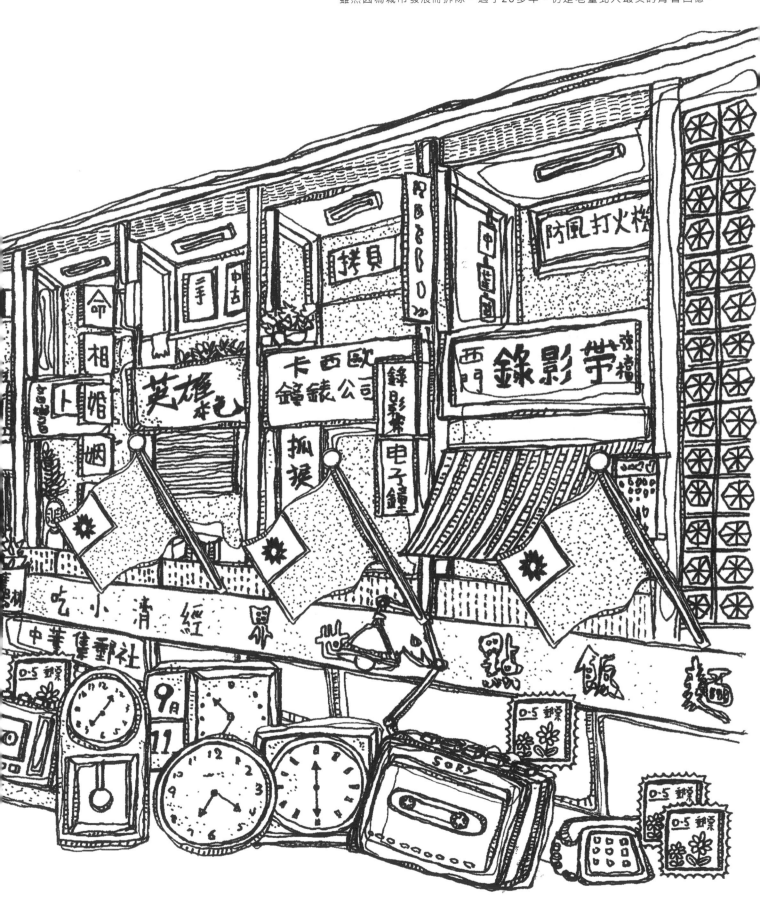

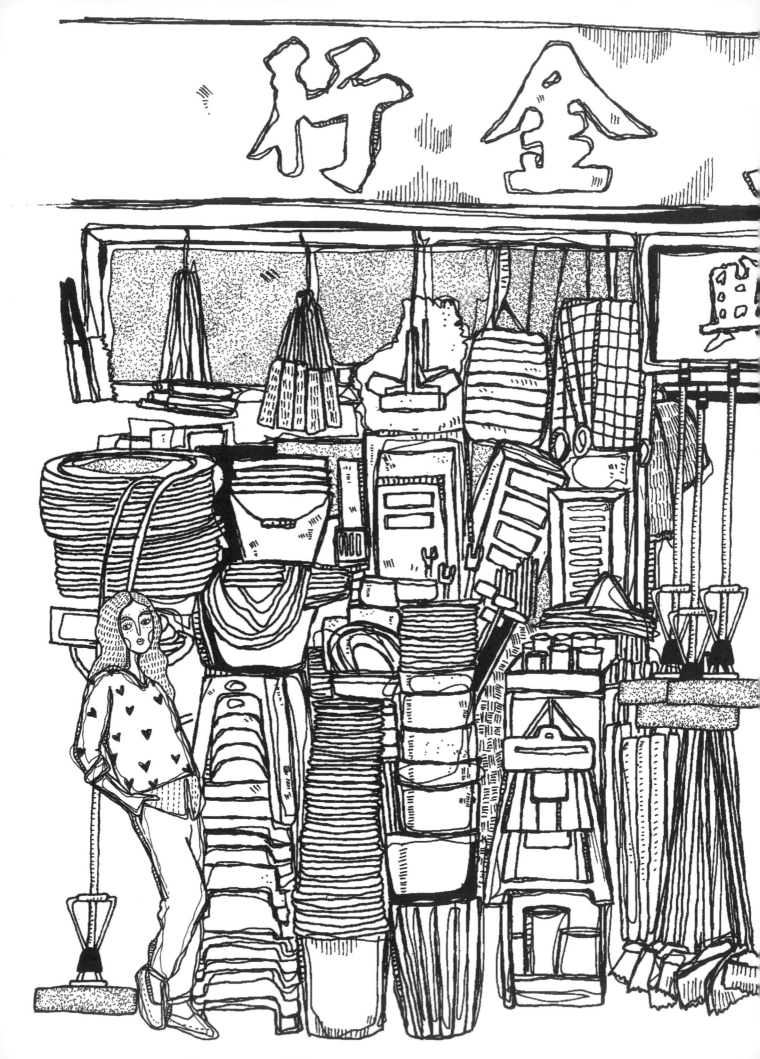

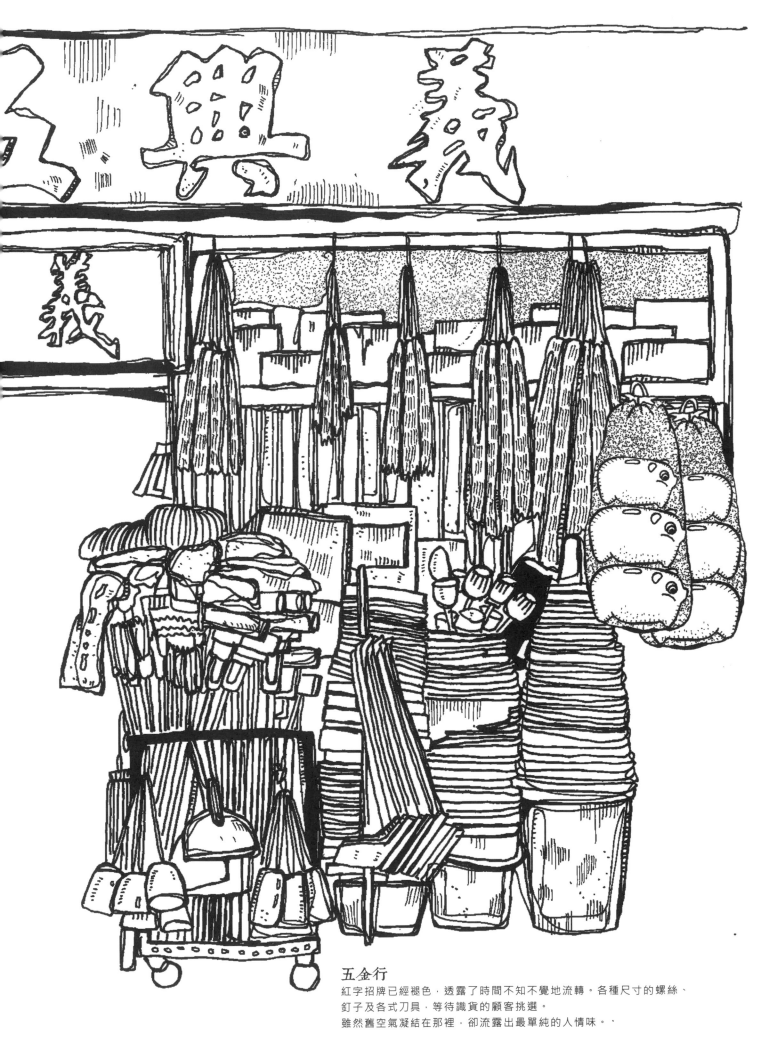

五金行
紅字招牌已經褪色,透露了時間不知不覺地流轉。各種尺寸的螺絲、
釘子及各式刀具,等待識貨的顧客挑選。
雖然舊空氣凝結在那裡,卻流露出最單純的人情味。

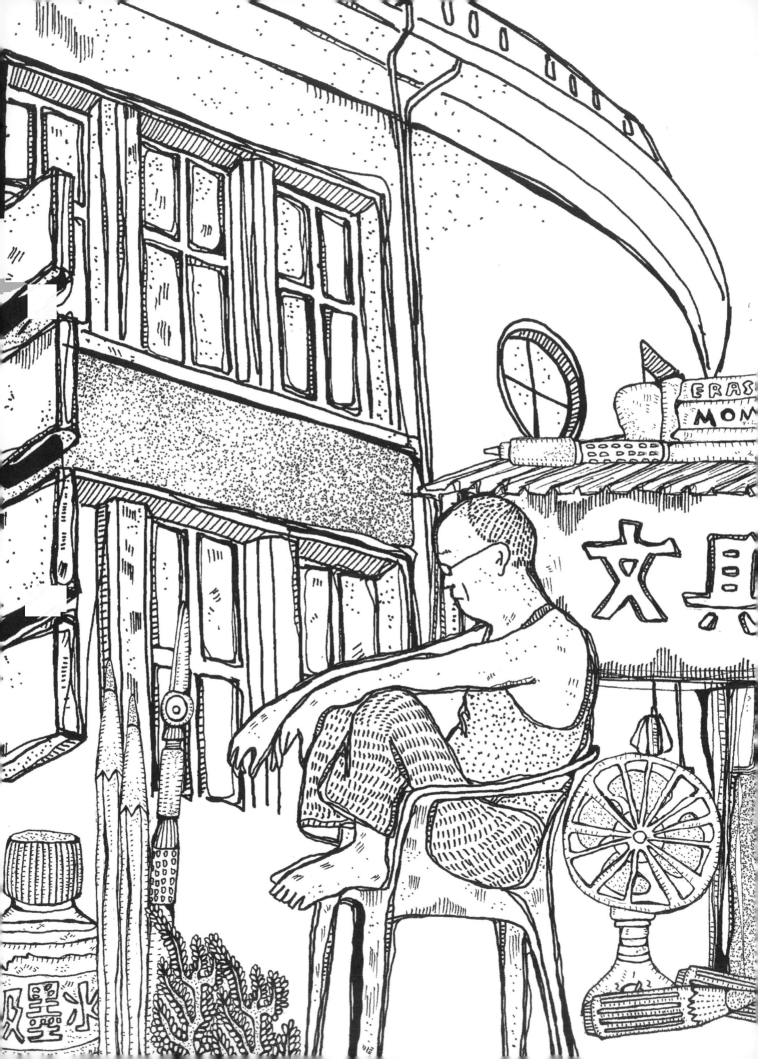

文具店

學生時代，放學的時候逗留的地方一定少不了文具店。
進去不一定是要買文具，有時候只是想跟朋友們找一些新奇有趣的東西。
走進文具店就像走進保存回憶的基地。

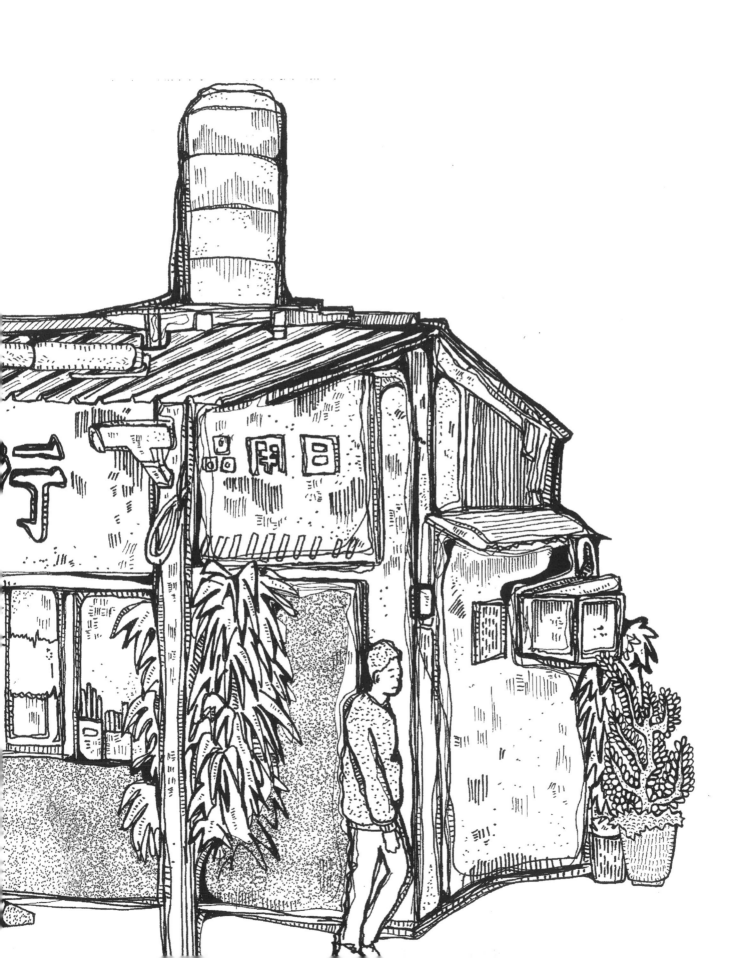

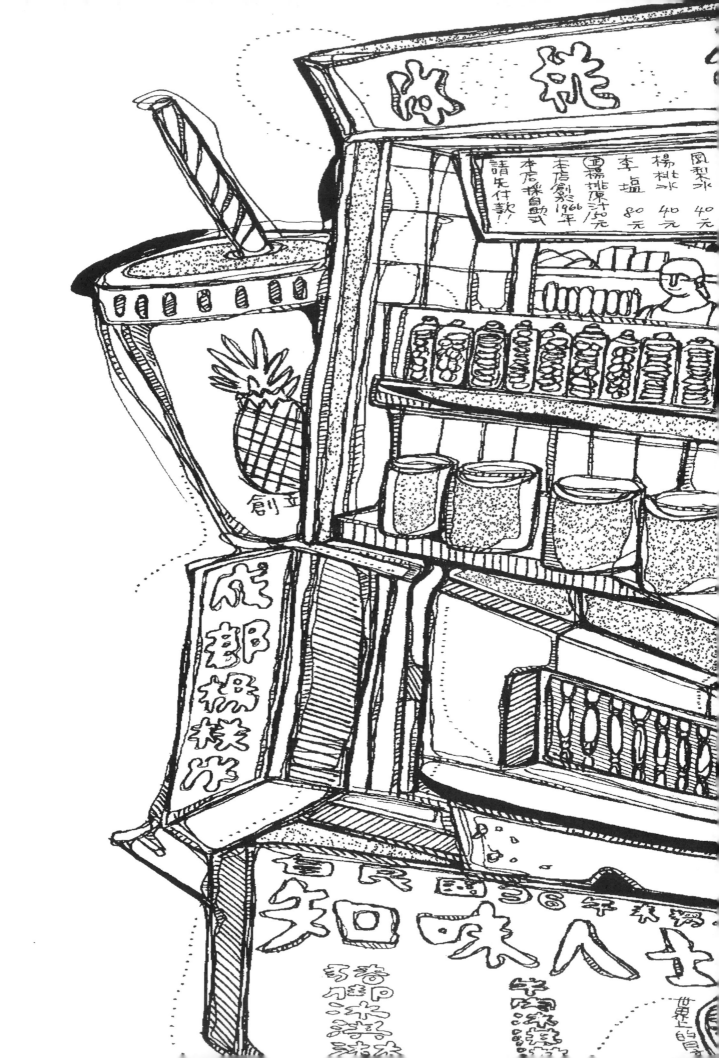

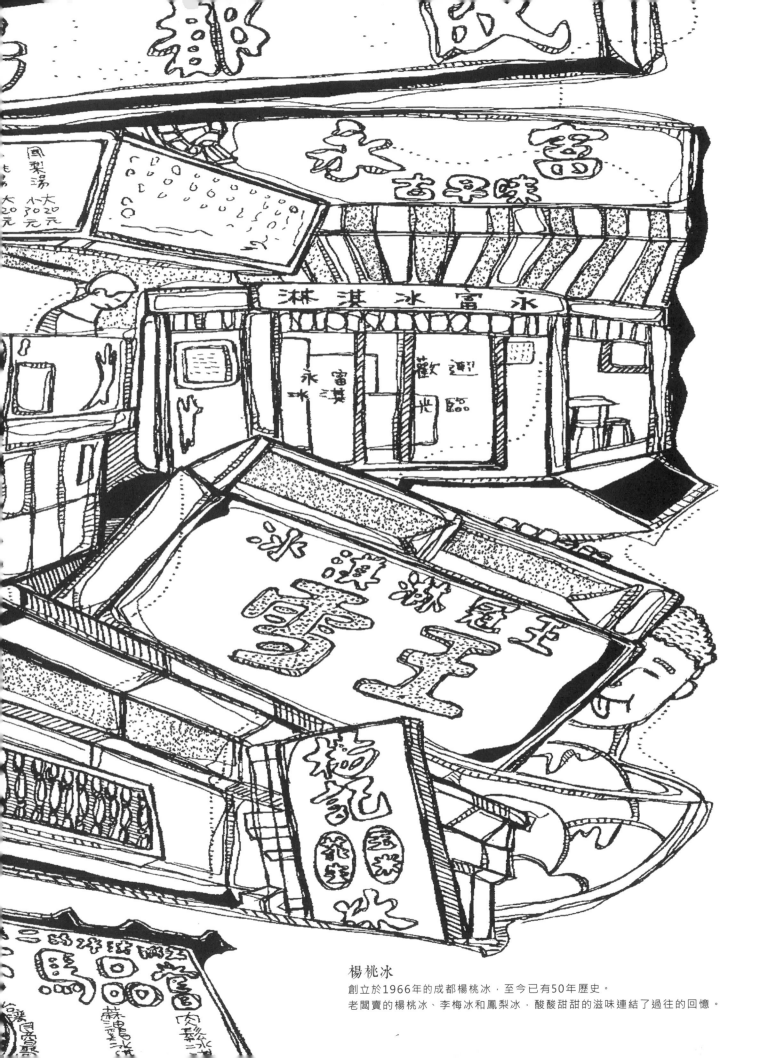

楊桃冰
創立於1966年的成都楊桃冰，至今已有50年歷史。
老闆賣的楊桃冰、李梅冰和鳳梨冰，酸酸甜甜的滋味連結了過往的回憶。

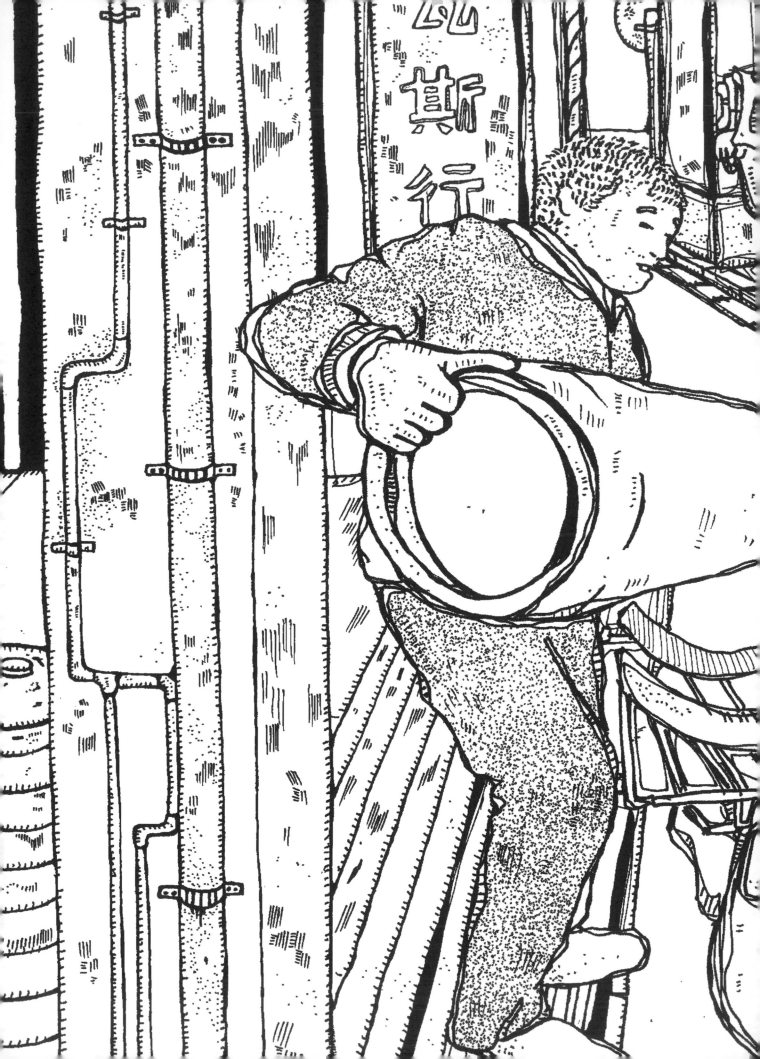

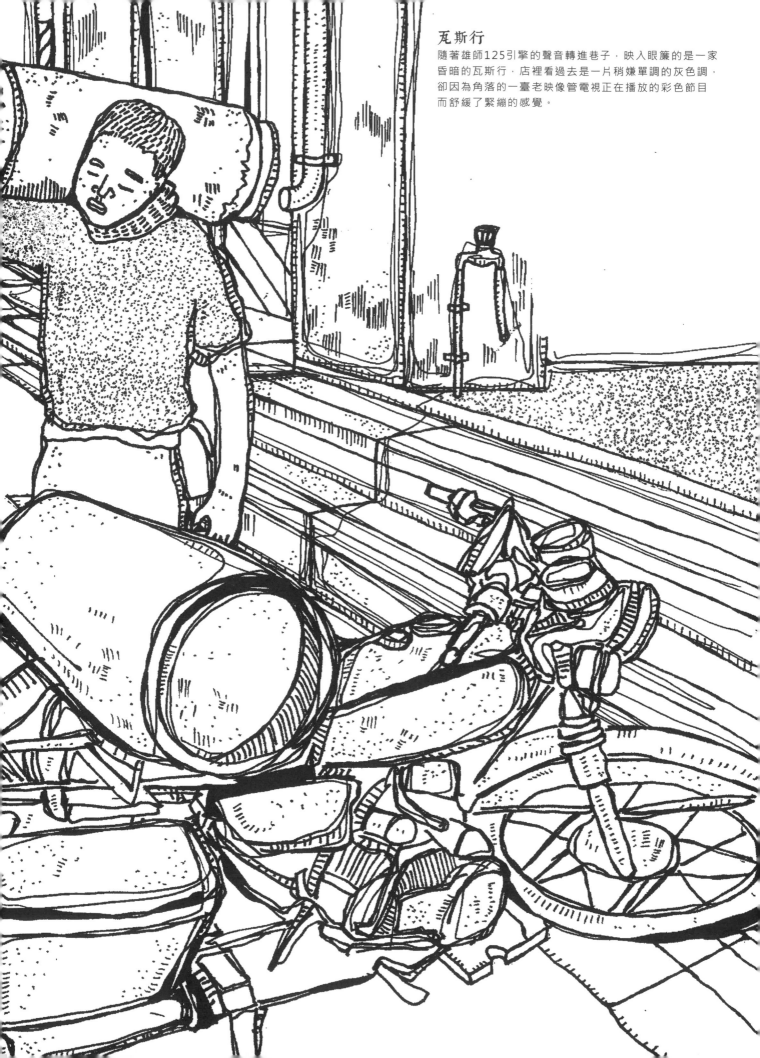

瓦斯行

隨著雄師125引擎的聲音轉進巷子，映入眼簾的是一家
昏暗的瓦斯行，店裡看過去是一片稍嫌單調的灰色調，
卻因為角落的一臺老映像管電視正在播放的彩色節目
而舒緩了緊繃的感覺。

米糧行

打開沉甸甸的米甕蓋子，隨之而來一股稻米的清香竄入鼻腔內，令人回味起最初農村社會的美好。

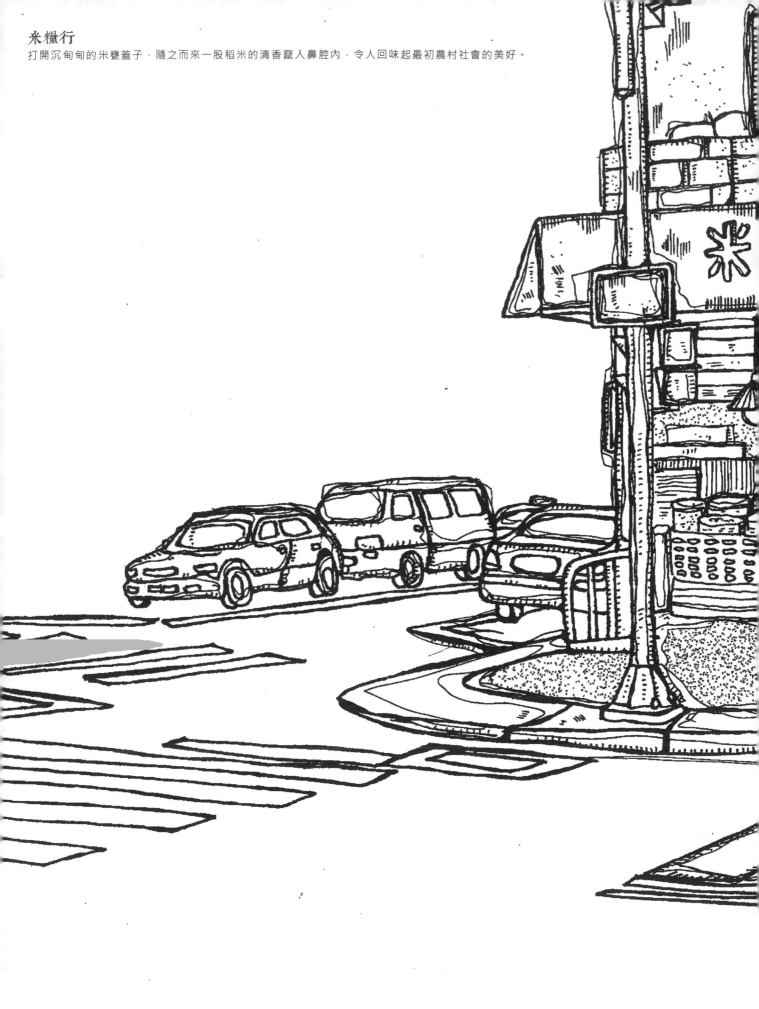

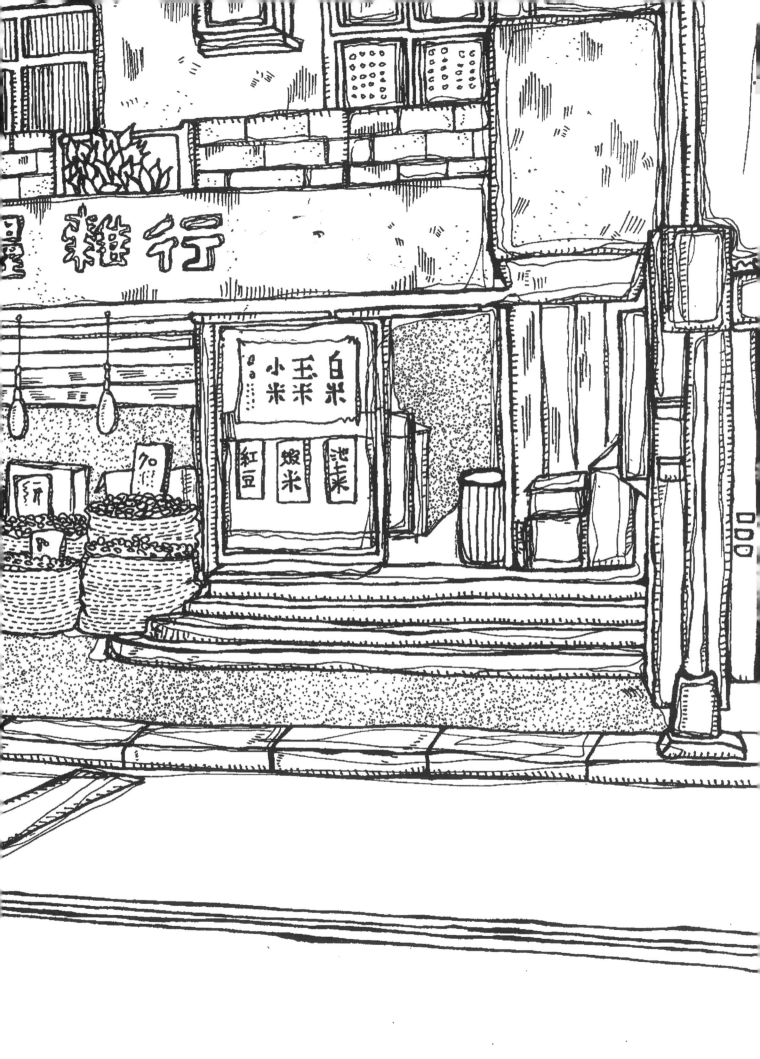

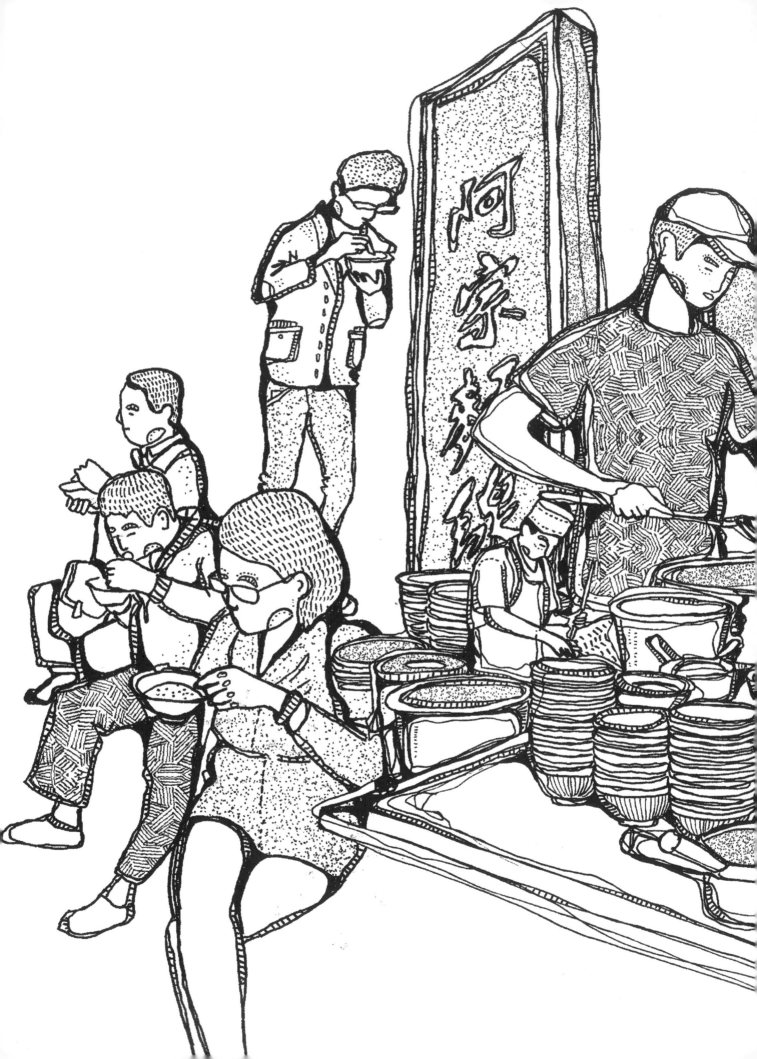

阿宗麵線

1975年開業至今，已有40年歷史的阿宗麵線，起初因為只是個小攤子，
沒有提供椅子給客人，客人得捧著熱呼呼的麵線站著吃，反而成為了它的特色。

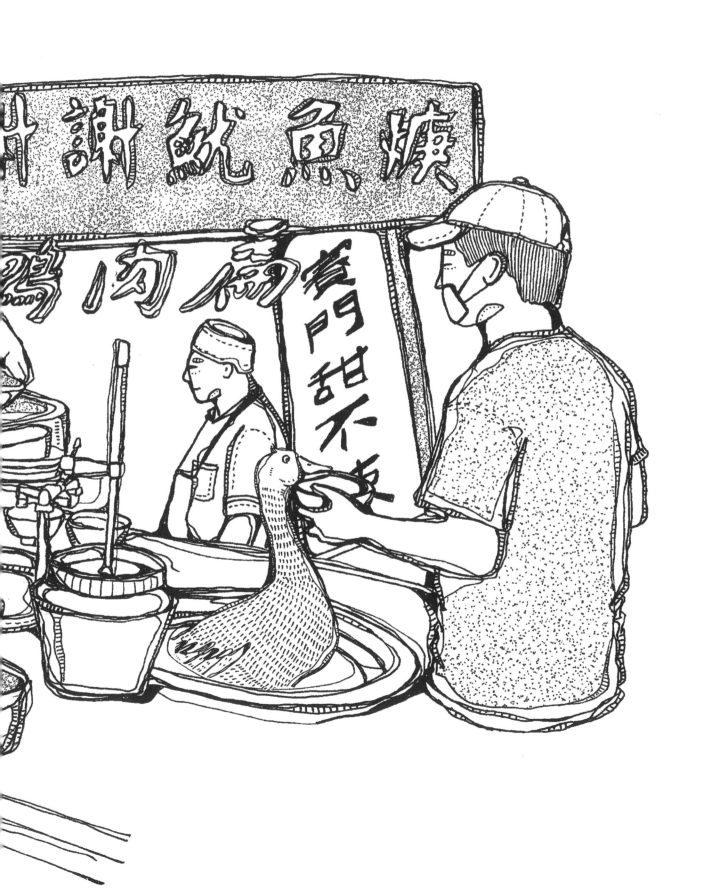

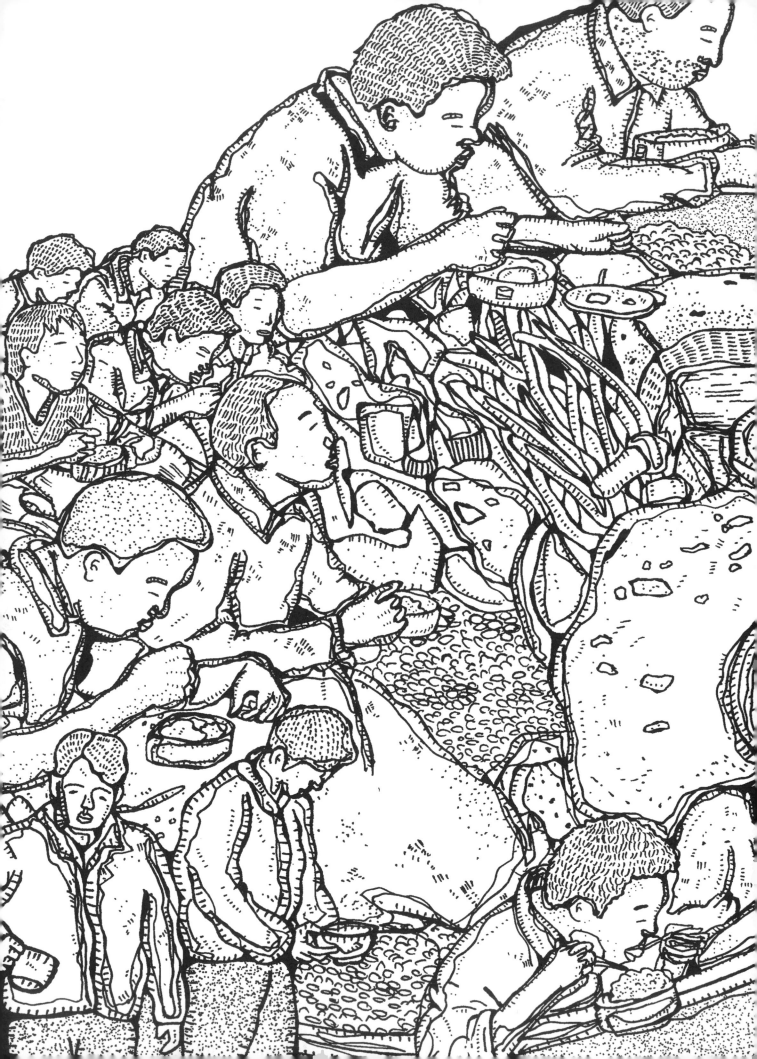

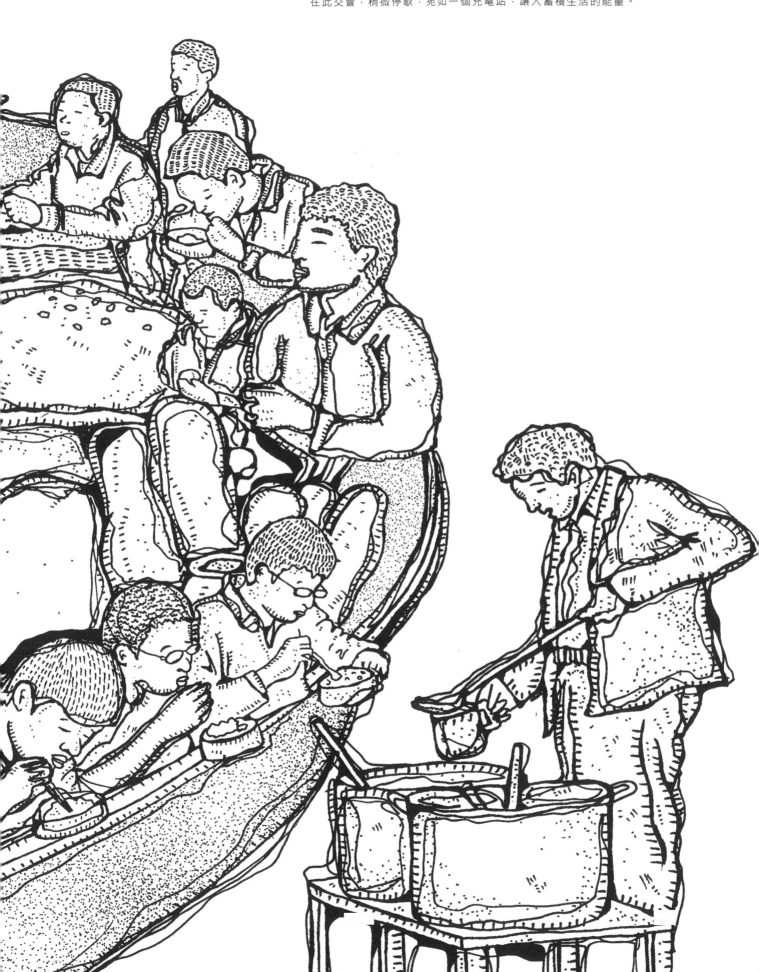

中式自助餐

一碗白飯搭配幾樣菜色，就是令人飽足的一餐。自助餐店內有著不同身分的人，
在此交會，稍微停歇，宛如一個充電站，讓人蓄積生活的能量。

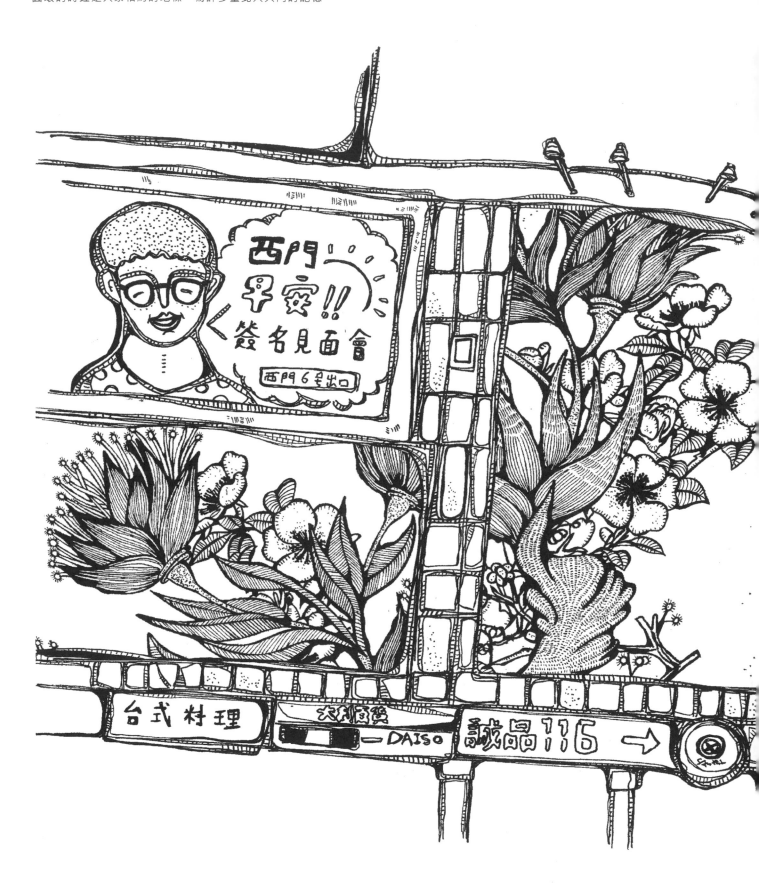

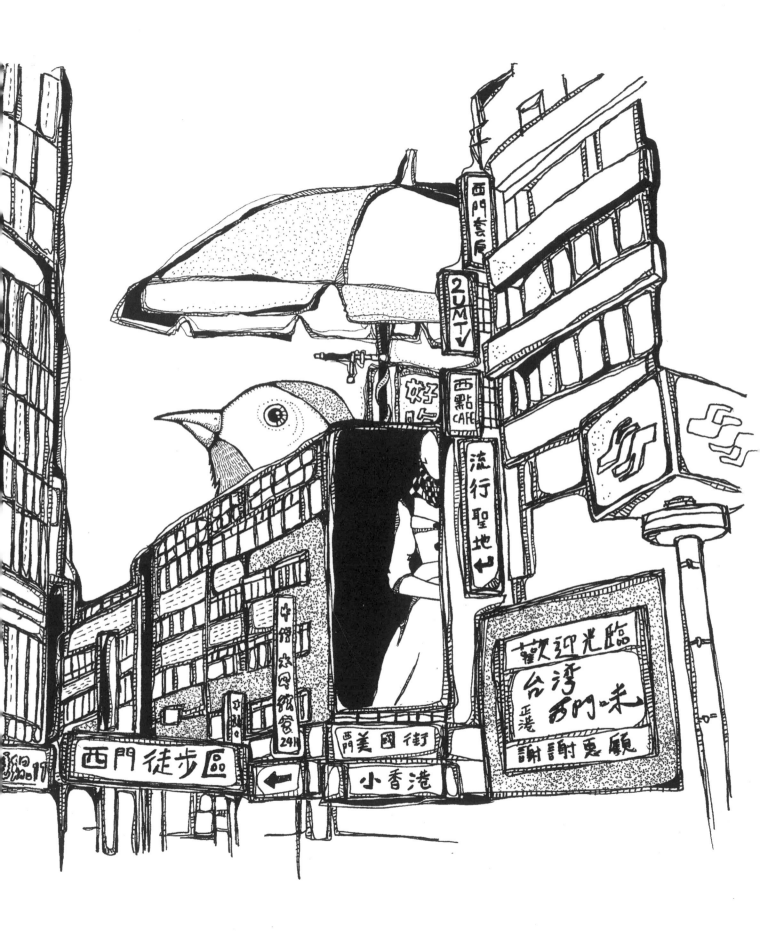

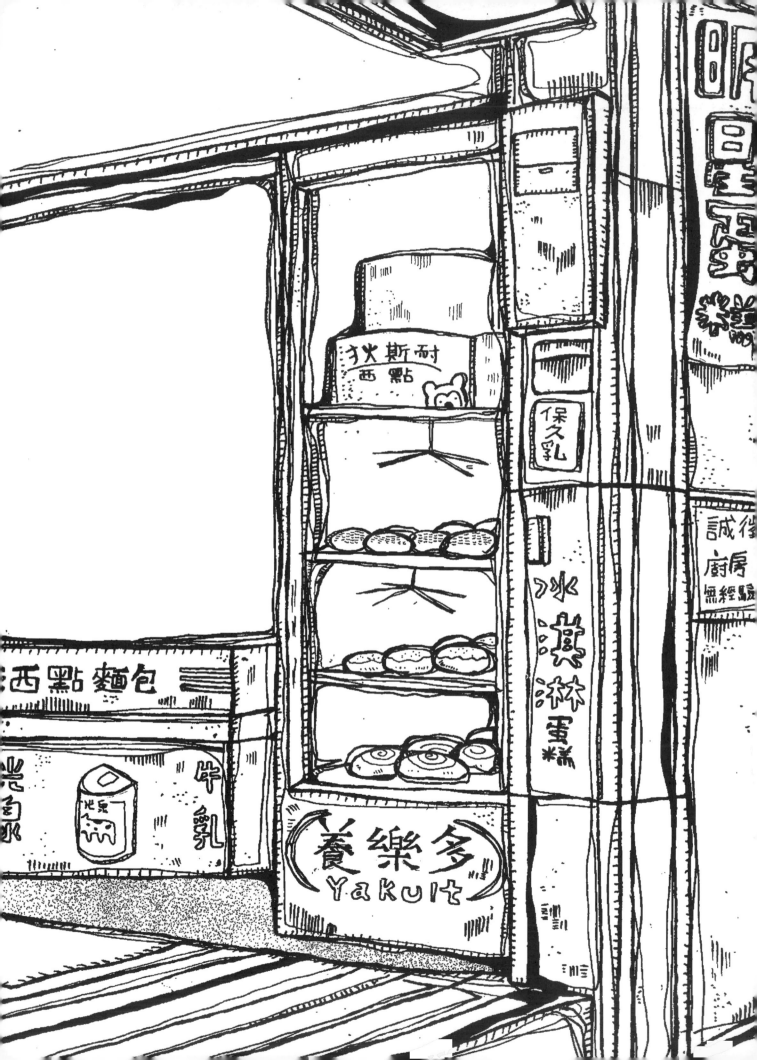

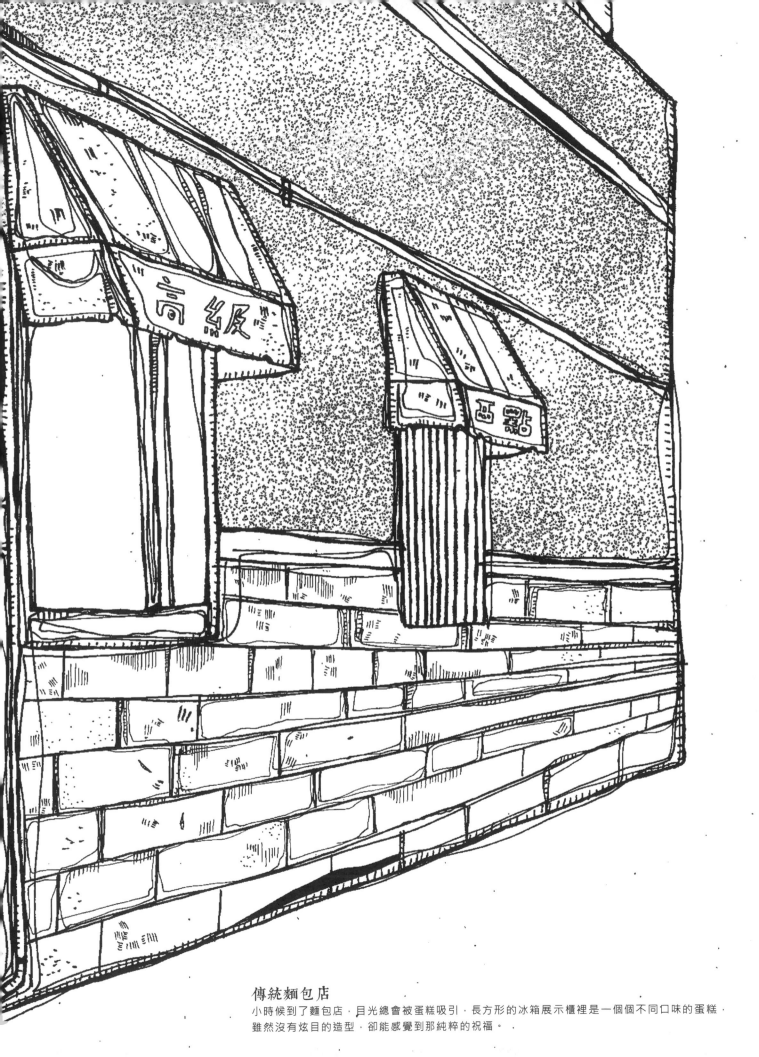

傳統麵包店
小時候到了麵包店，目光總會被蛋糕吸引，長方形的冰箱展示櫃裡是一個個不同口味的蛋糕，
雖然沒有炫目的造型，卻能感覺到那純粹的祝福。

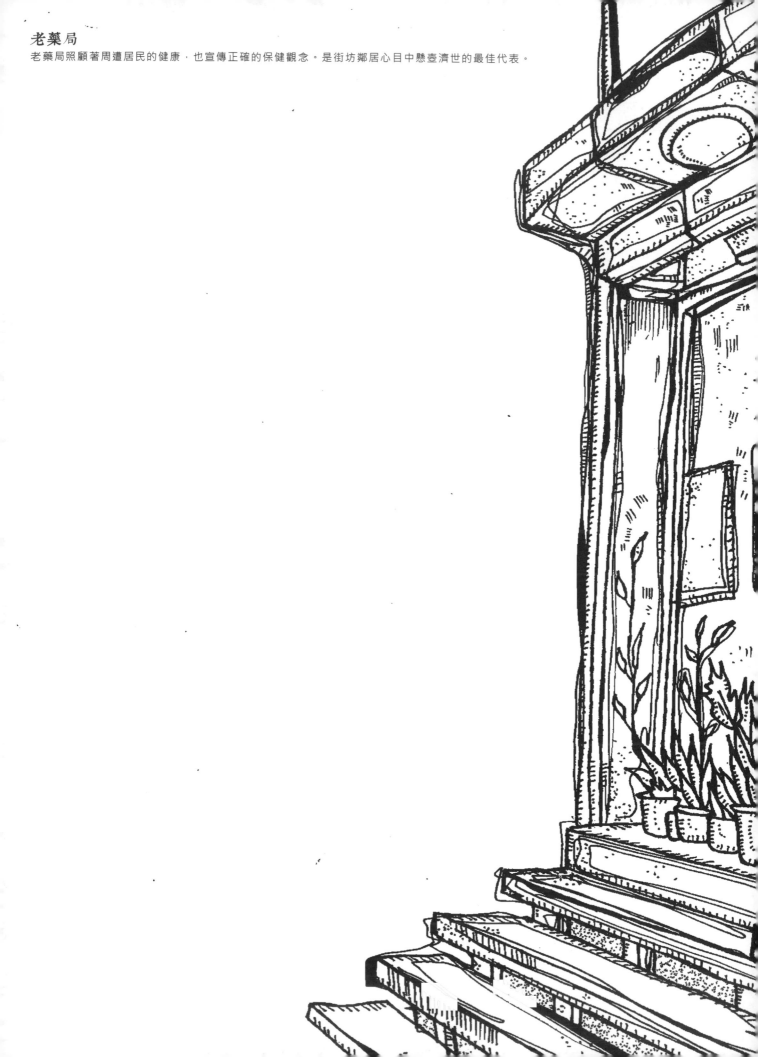

老藥局
老藥局照顧著周遭居民的健康,也宣傳正確的保健觀念。是街坊鄰居心目中懸壺濟世的最佳代表。

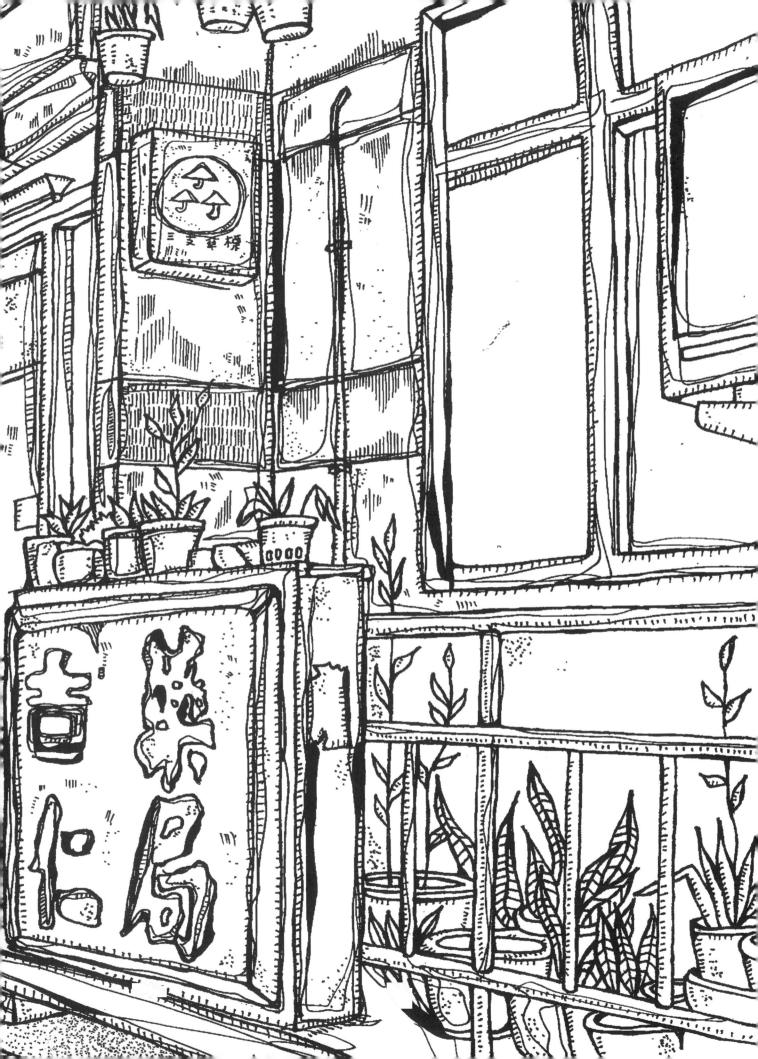

豆漿店

香濃又帶點淡淡焦味的豆漿是許多人充沛精力的來源。

早在民國40年代，即在永和地區出現營業至凌晨的豆漿店。

後來到了民國64年，又有店家將營業時間拉長，成為24小時營業的先驅。

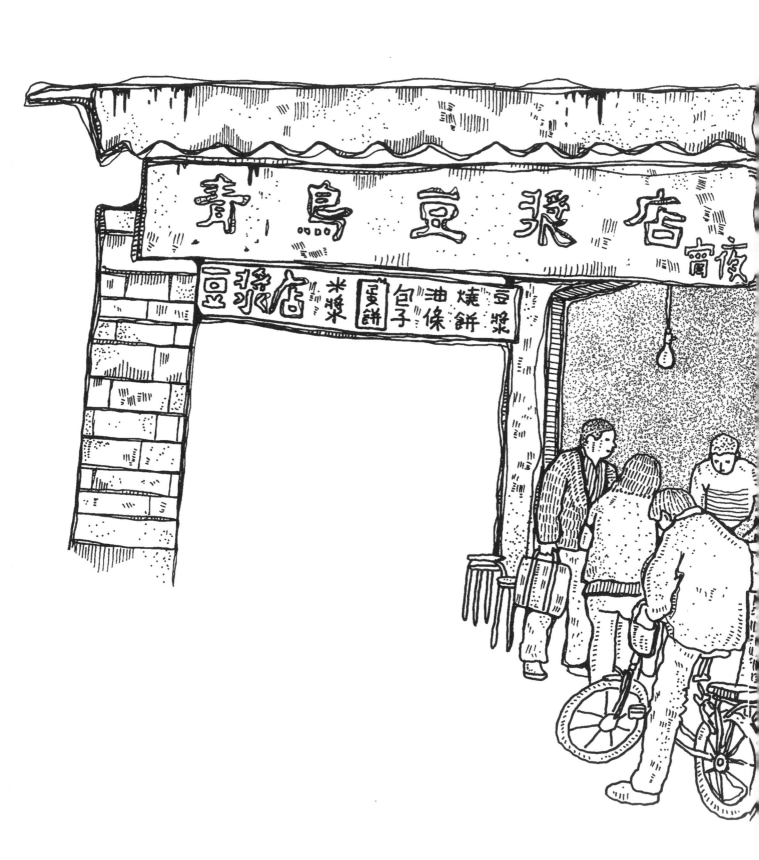

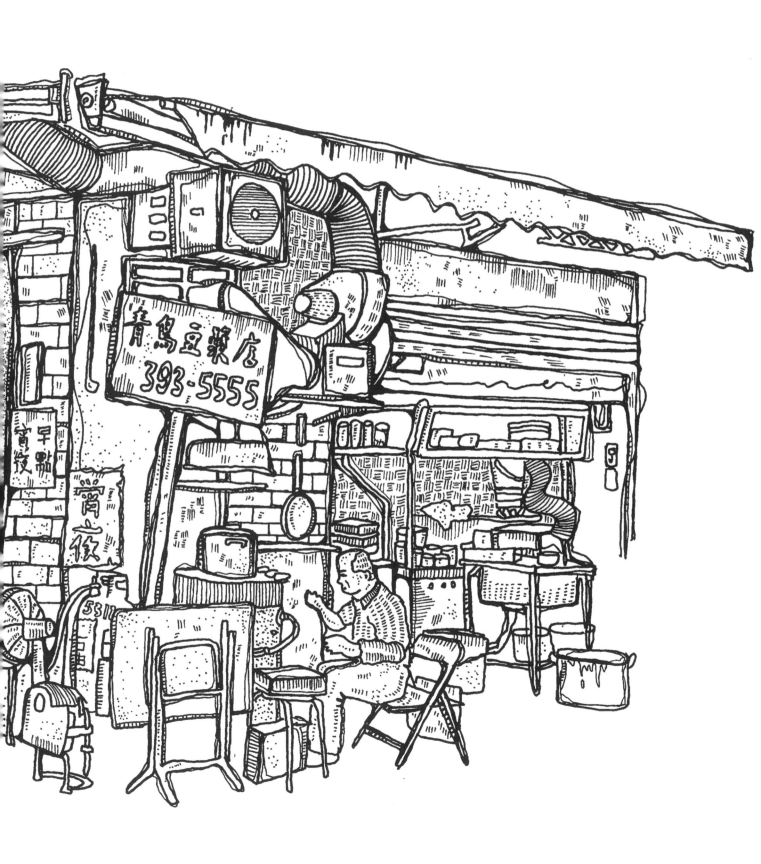

臺式平價日本料理

50年代臺灣開始出現許多販賣平價和漢料理的店，與傳統日本料理最大不同之處，
就是在壽司醋飯裡加入臺灣人喜歡的醬油膏與佐料。臺式庶民日本料理從此收服眾人的味蕾。

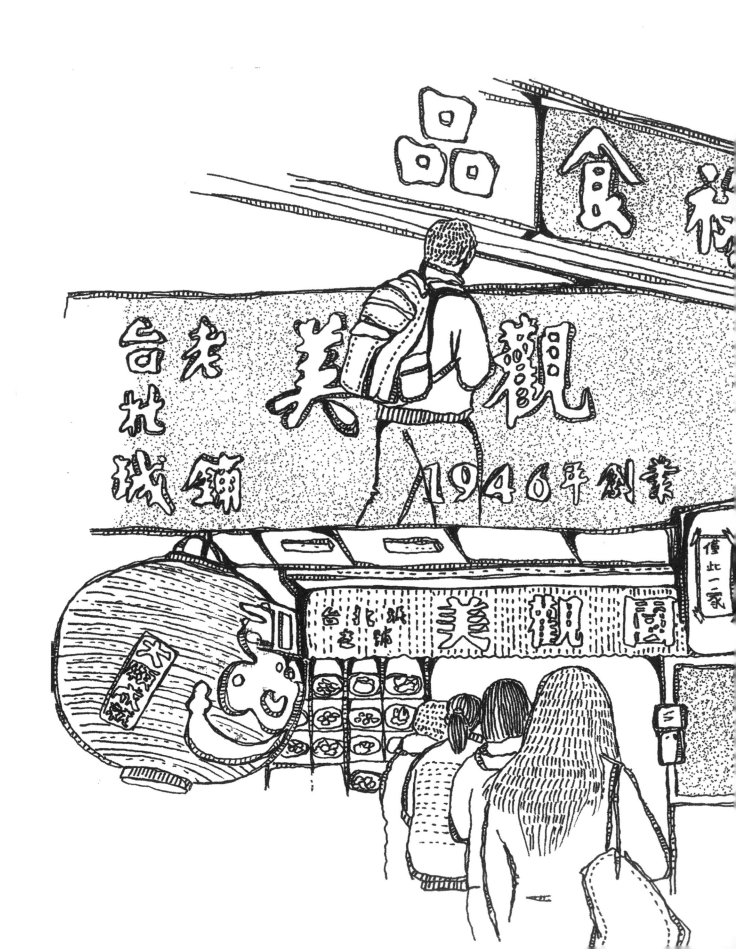

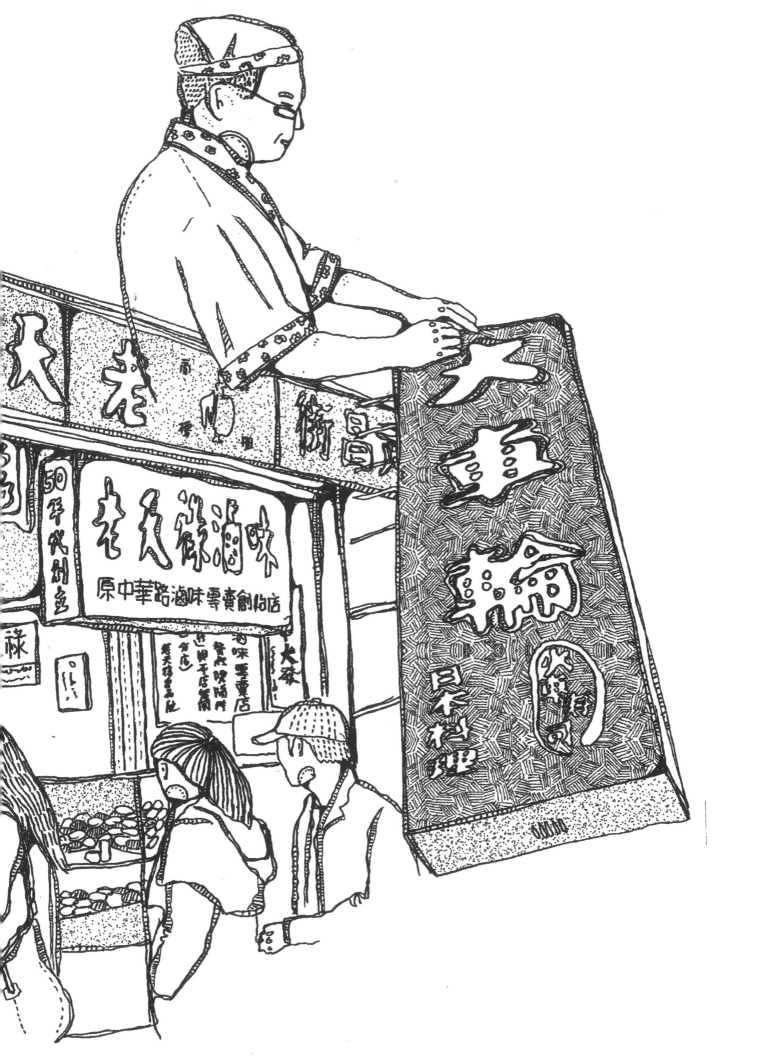

制服修改訂做

每到開學的季節，修改、訂做制服的店面就應接不暇。
各種即將流行的元素悄悄地在制服上暈染開來。

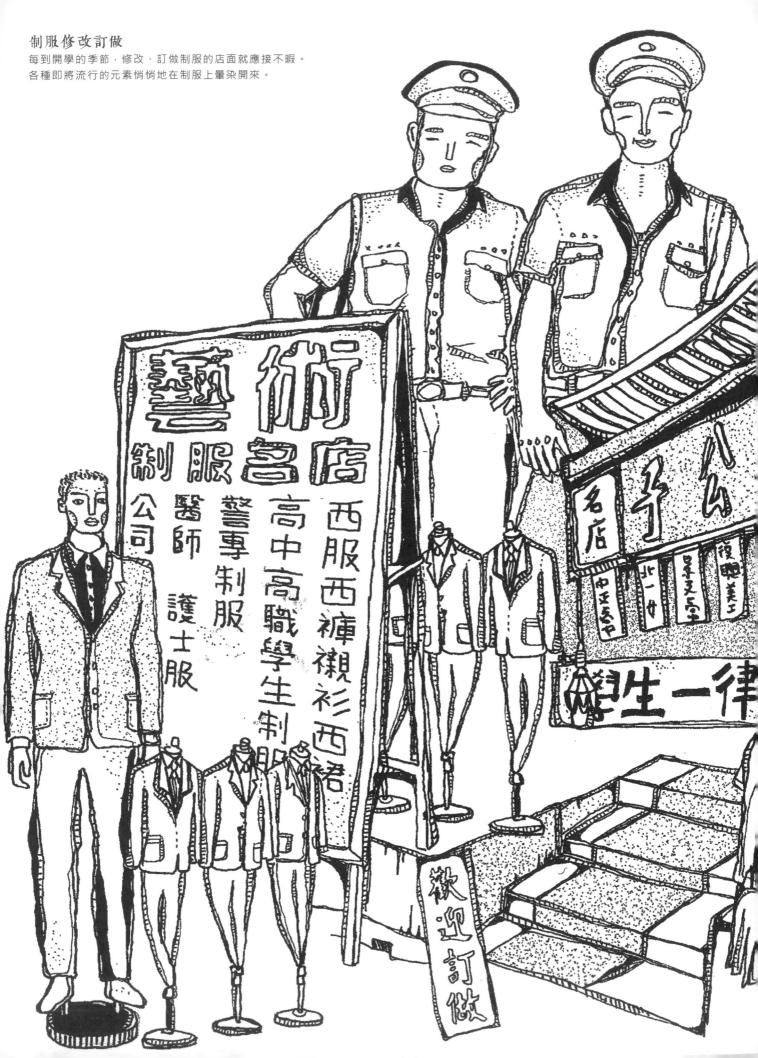

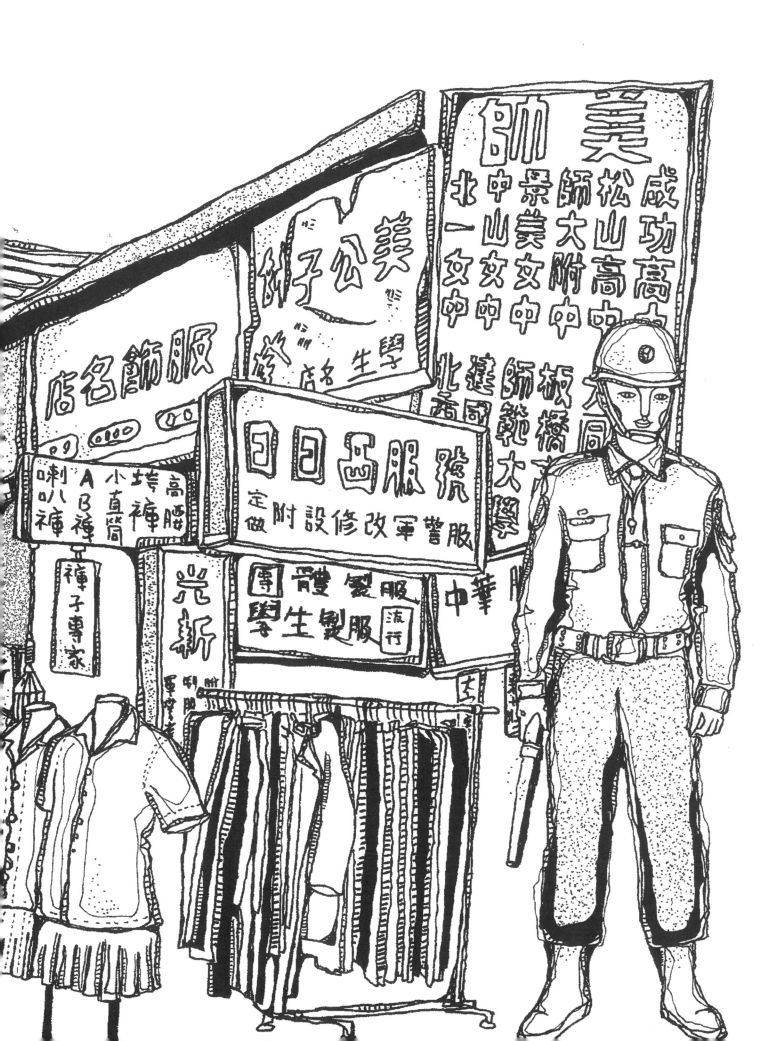

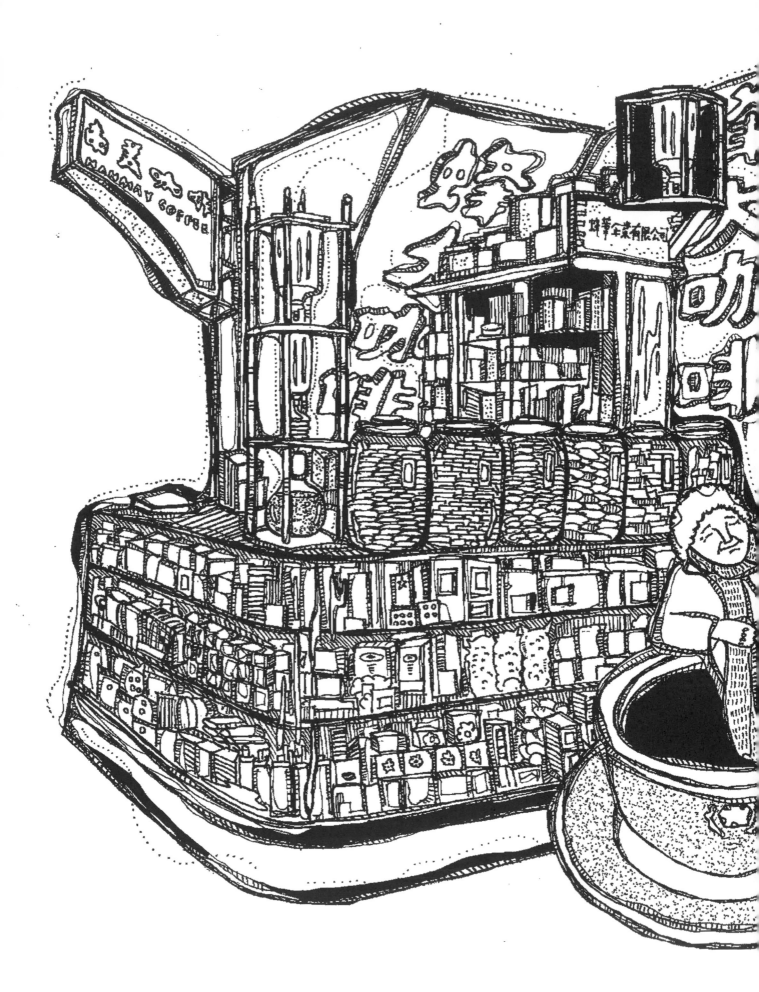

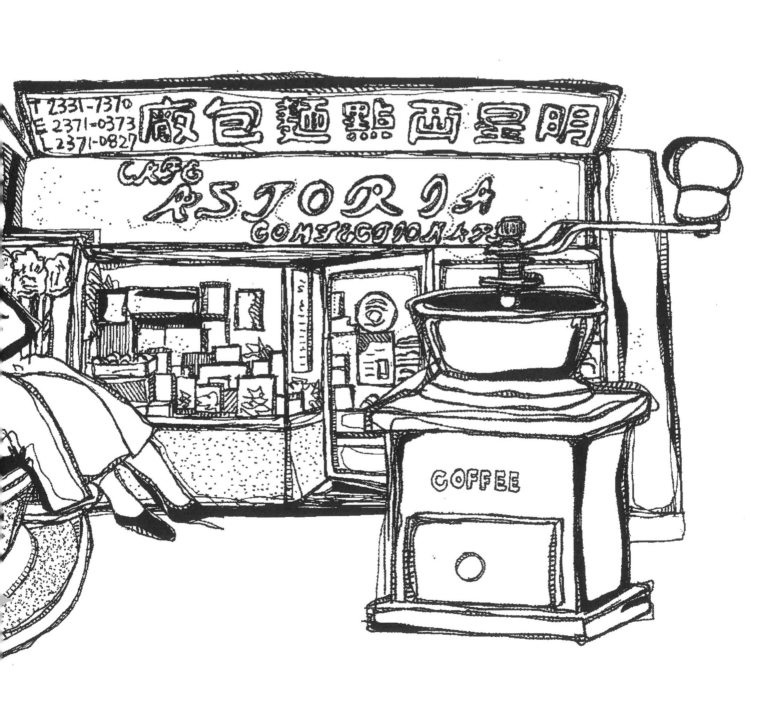

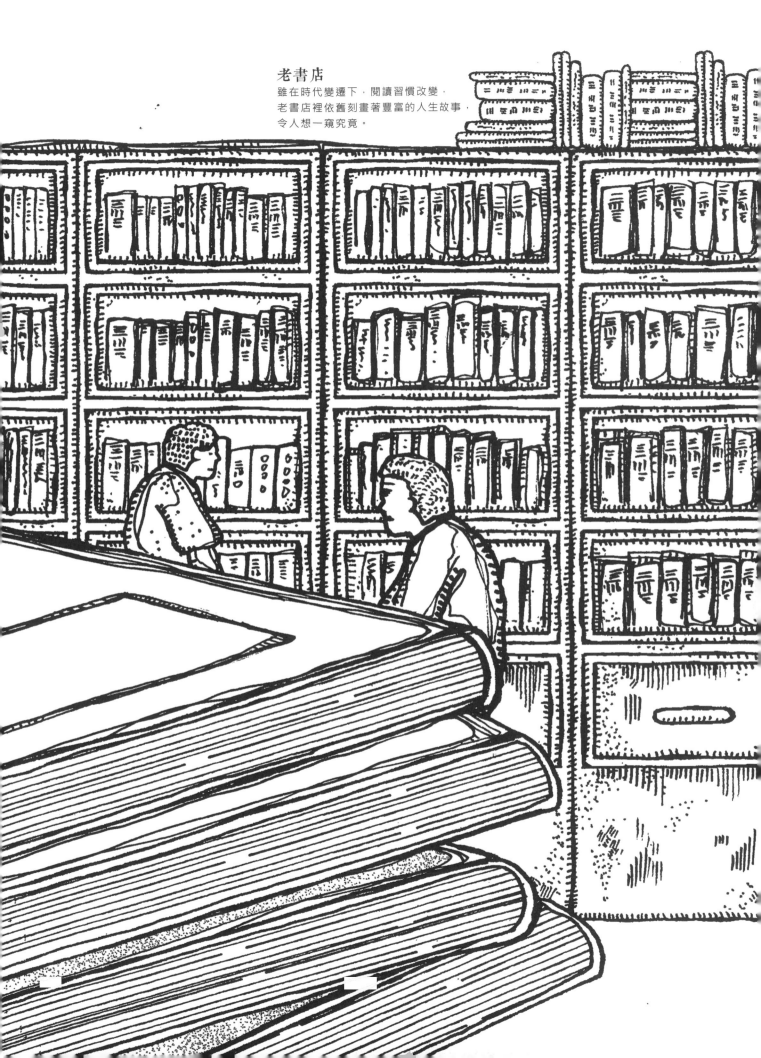

老書店
雖在時代變遷下，閱讀習慣改變，
老書店裡依舊刻畫著豐富的人生故事，
令人想一窺究竟。

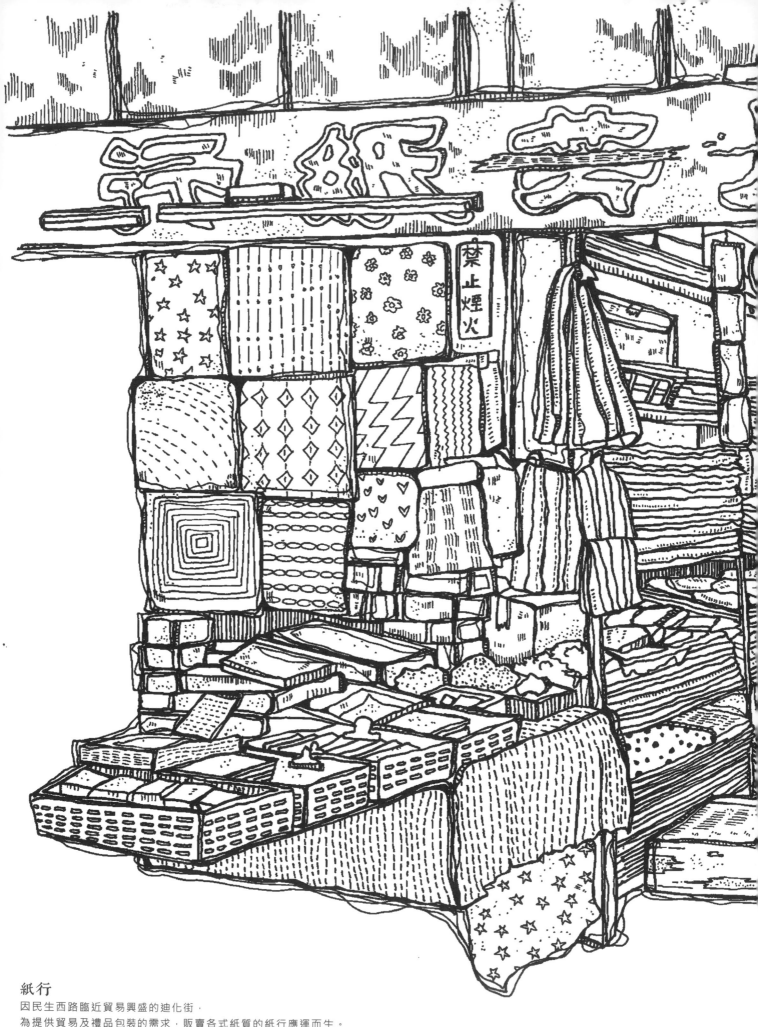

紙行
因民生西路臨近貿易興盛的迪化街，
為提供貿易及禮品包裝的需求，販賣各式紙質的紙行應運而生。

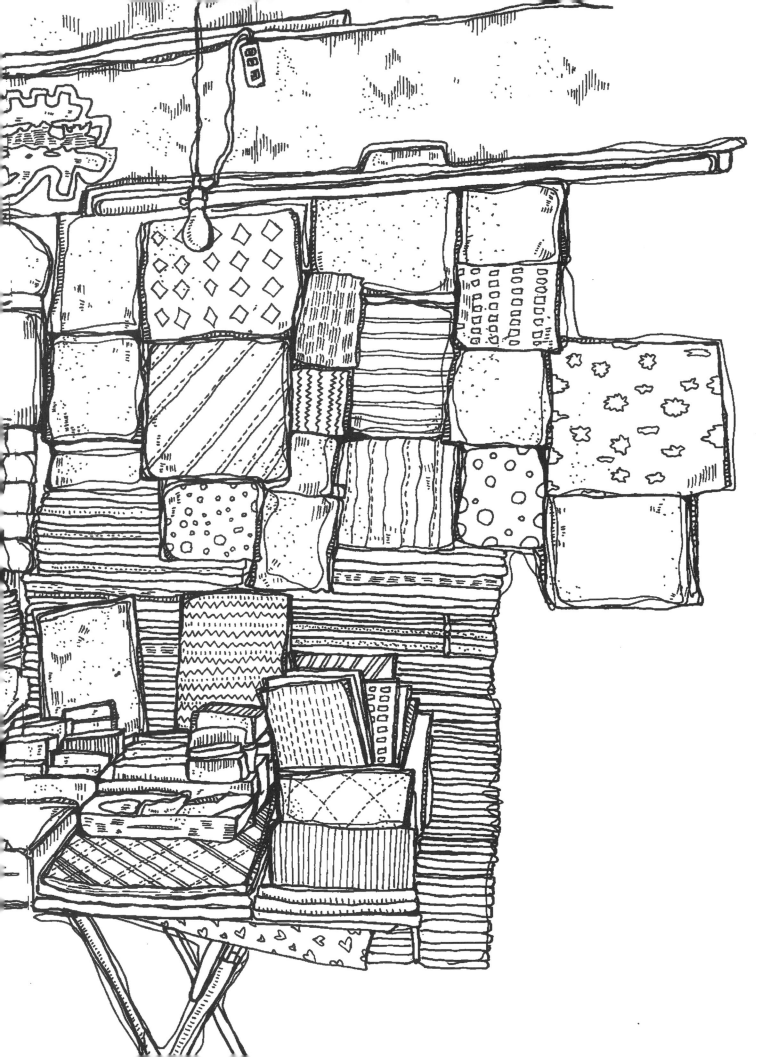

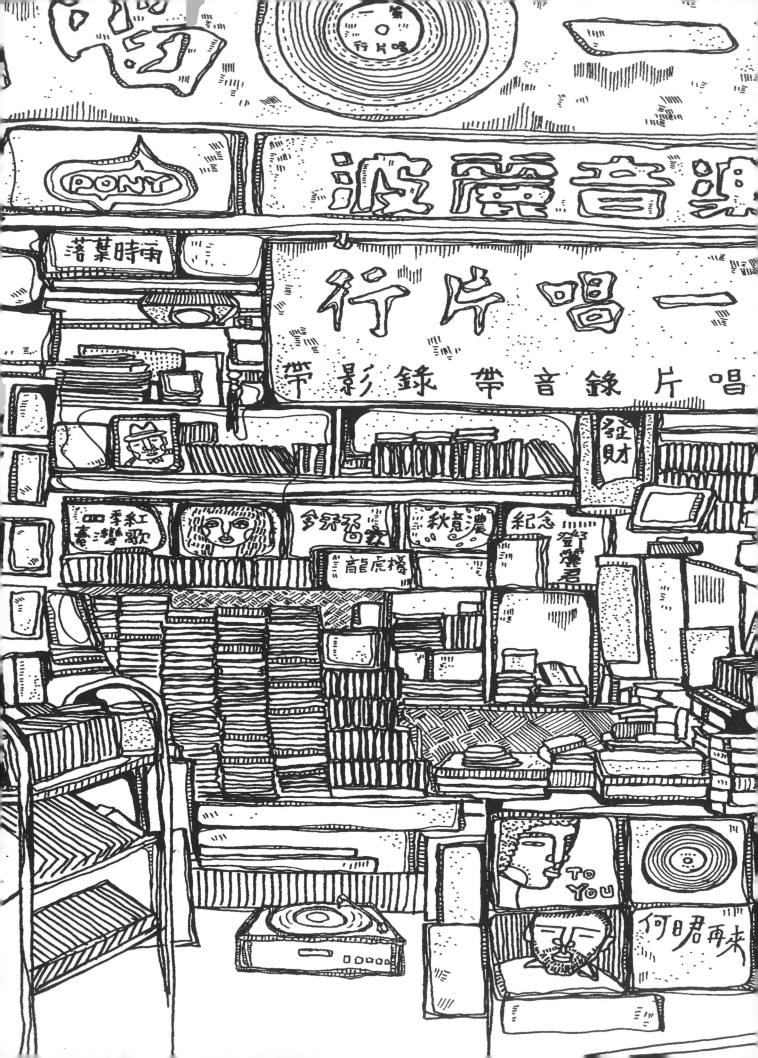

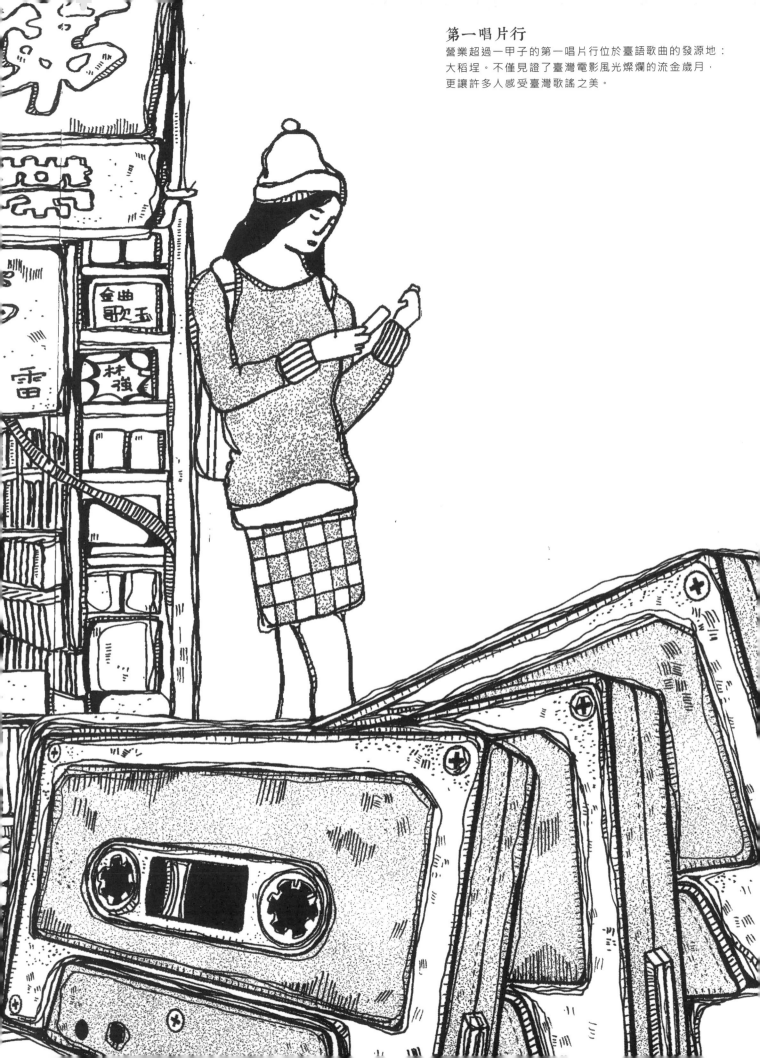

第一唱片行

營業超過一甲子的第一唱片行位於臺語歌曲的發源地：
大稻埕。不僅見證了臺灣電影風光燦爛的流金歲月，
更讓許多人感受臺灣歌謠之美。

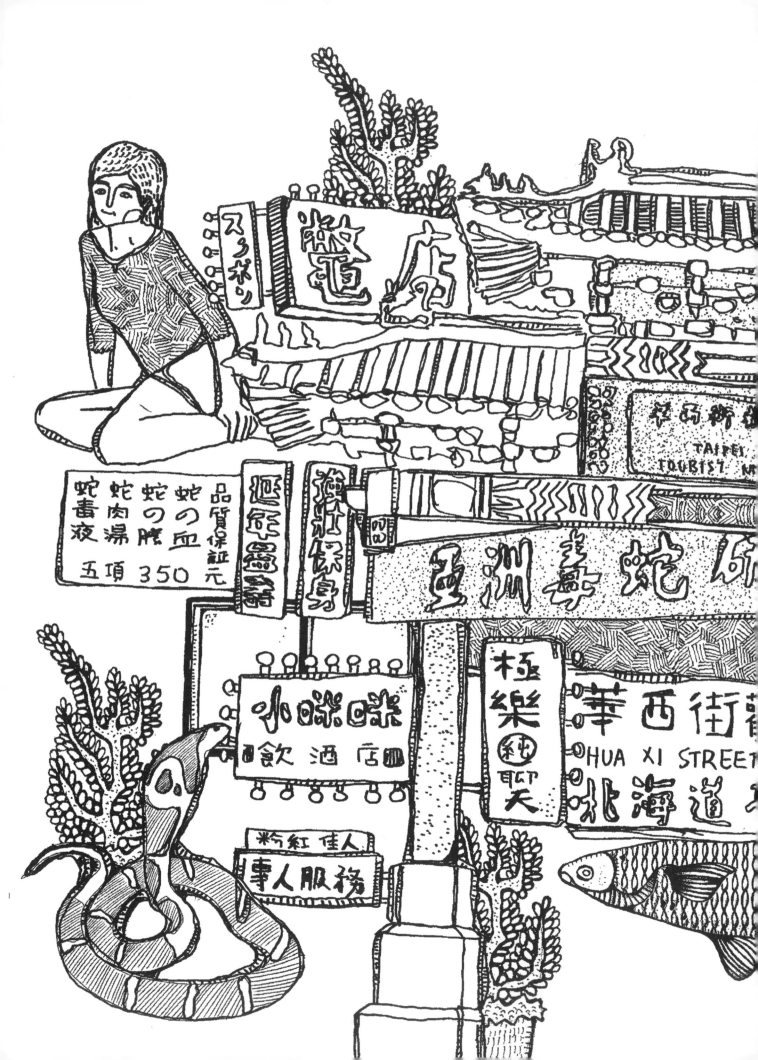

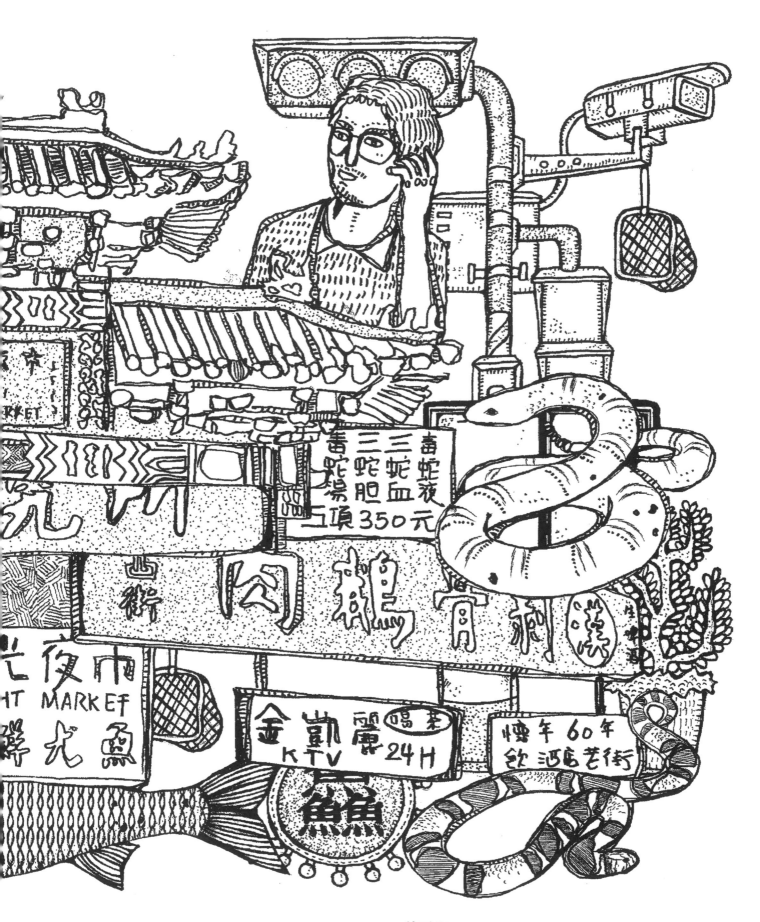

華西街
臺灣專門規劃的第一座觀光夜市，
夜市入口處的中國傳統牌樓建築、沿途的紅色宮燈，極具特色。

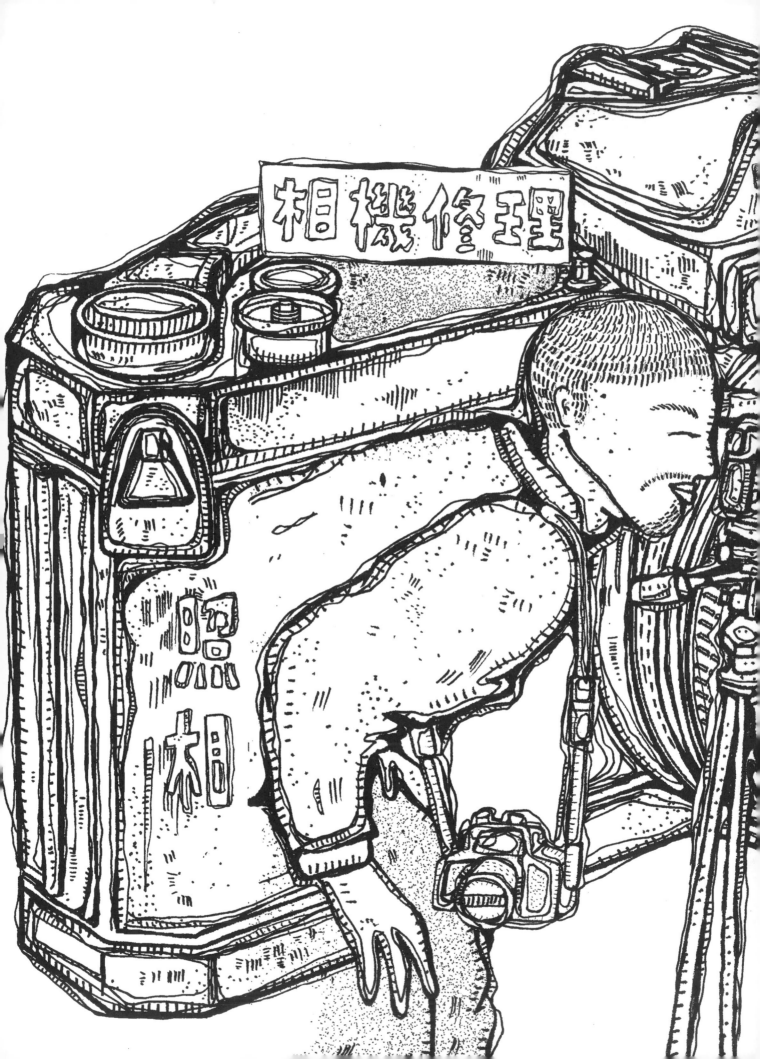

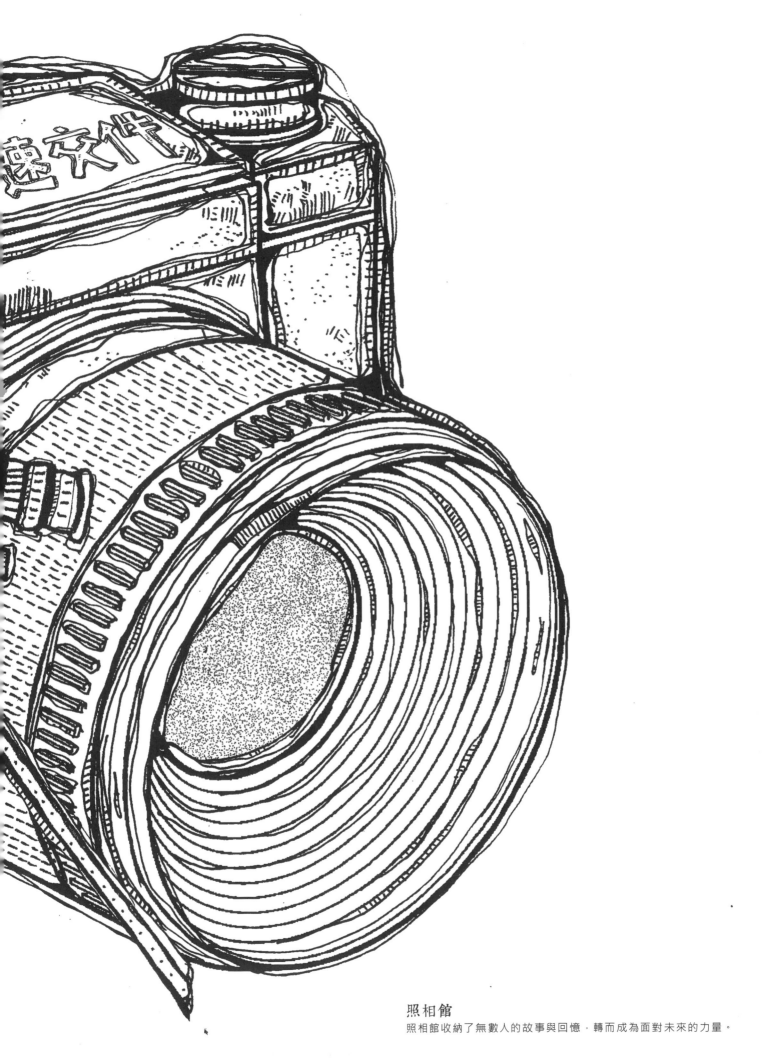

照相館
照相館收納了無數人的故事與回憶，轉而成為面對未來的力量。

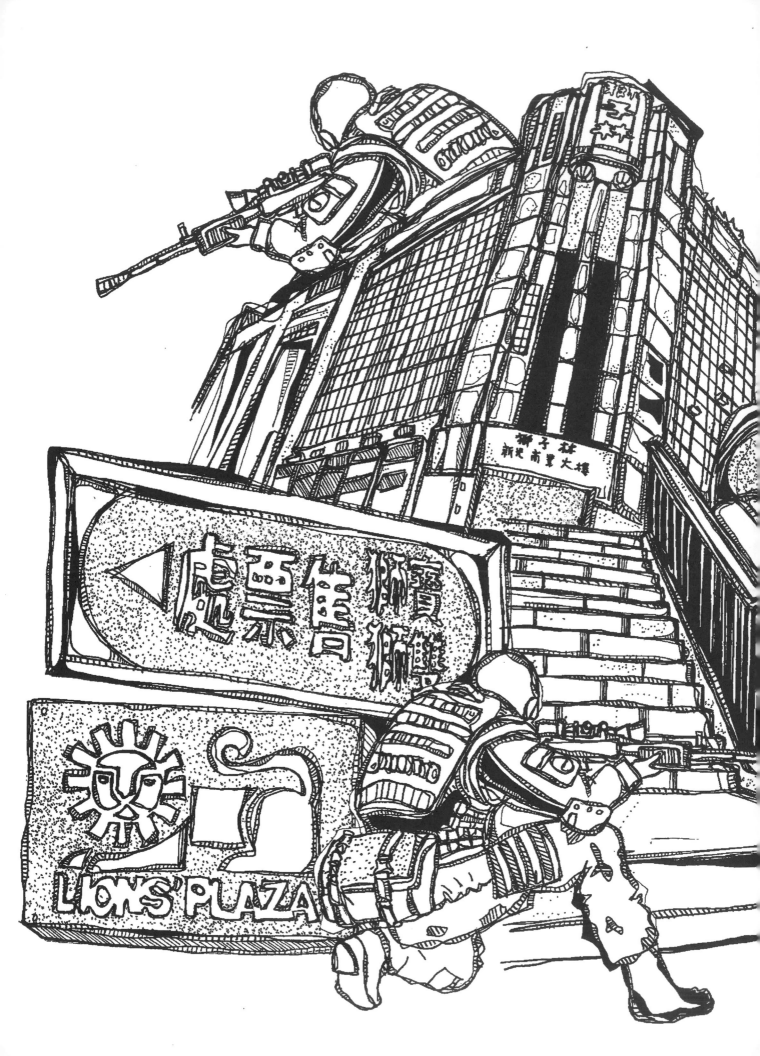

獅子林

老式電玩樂曲越過時空流洩在此棟樓每處角落，低微的電音節奏，
像是在耳邊述說著30年的時光祕密。
遊客也跟著周遭些微老舊的陳設走進了時光隧道，
那是老臺北人充滿回憶之處。

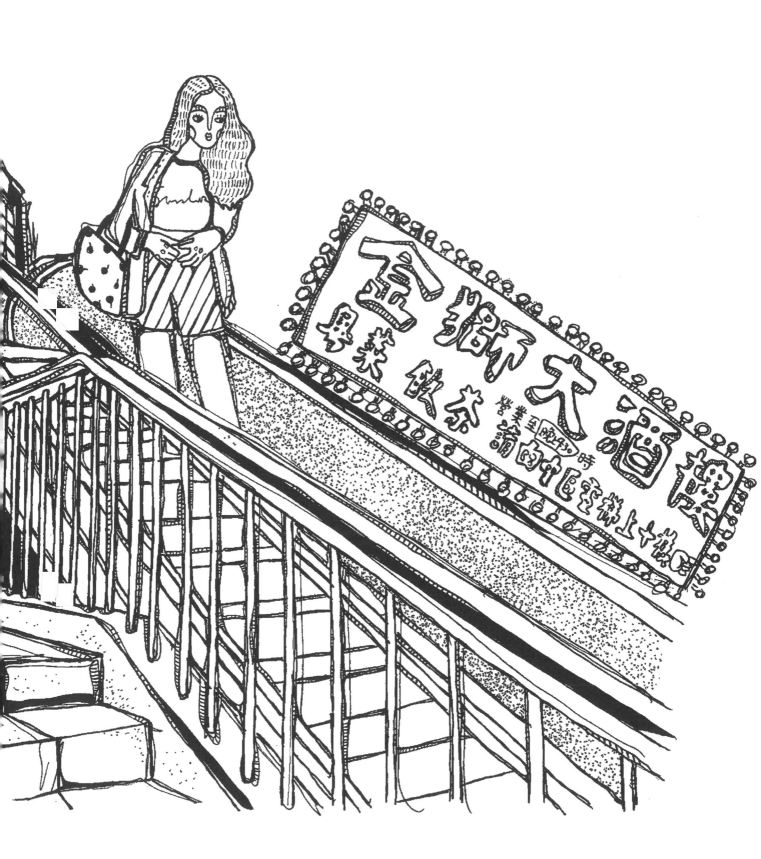

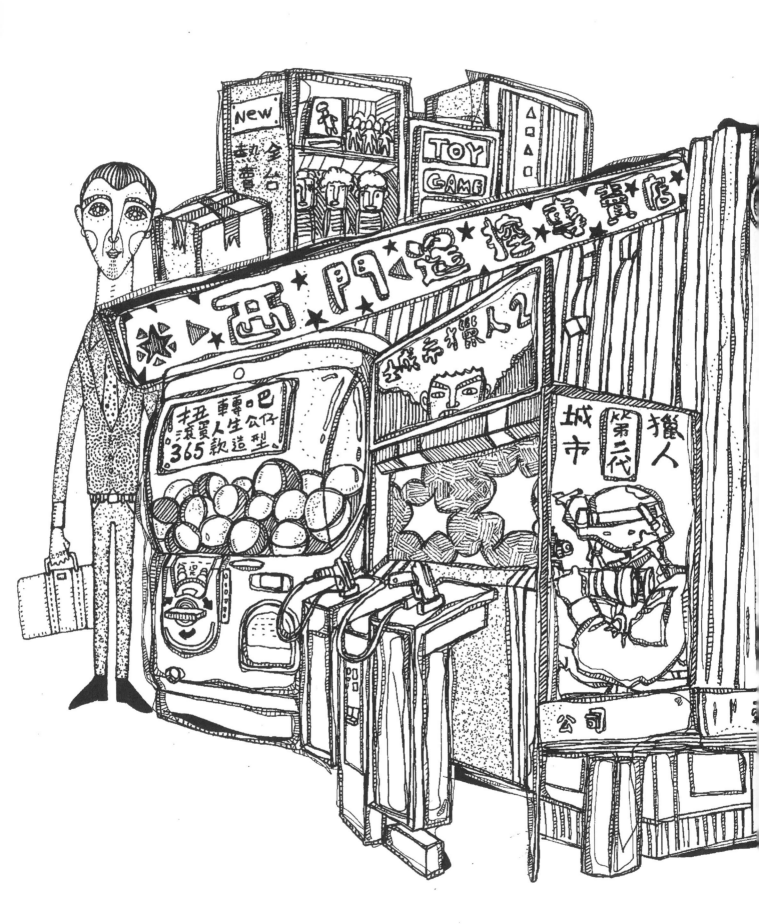

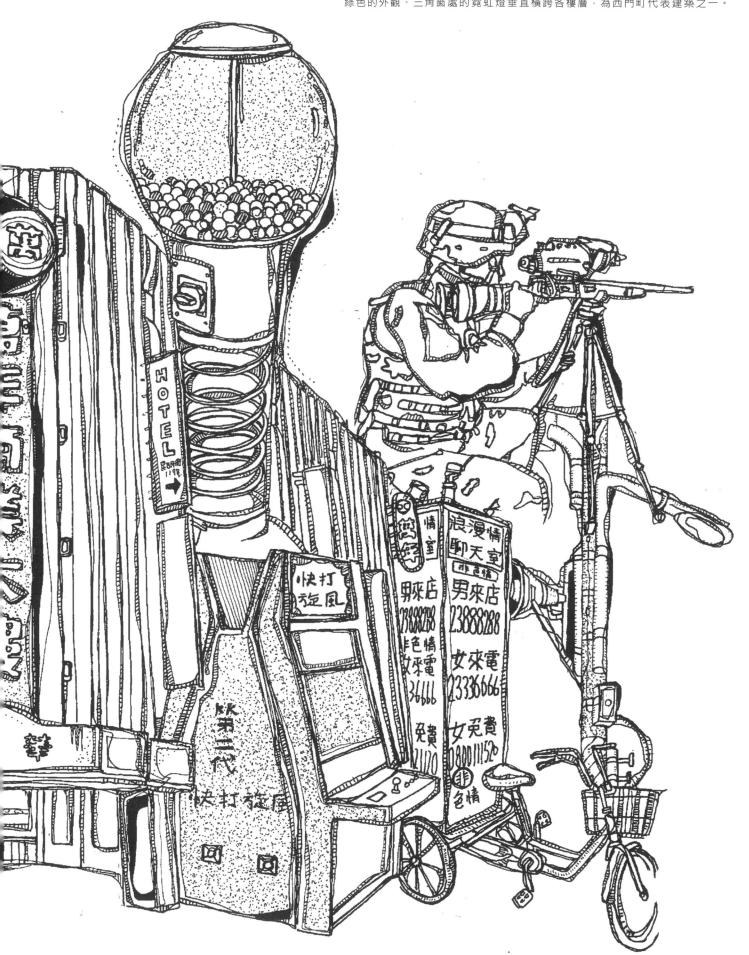

電影文化

1911年，臺灣第一家電影院芳乃亭在西門町開業，此後電影業漸漸在臺灣蓬勃發展。
在那段歲月裡，戲院打開了無數人的眼界，更成為製造夢想的地方。

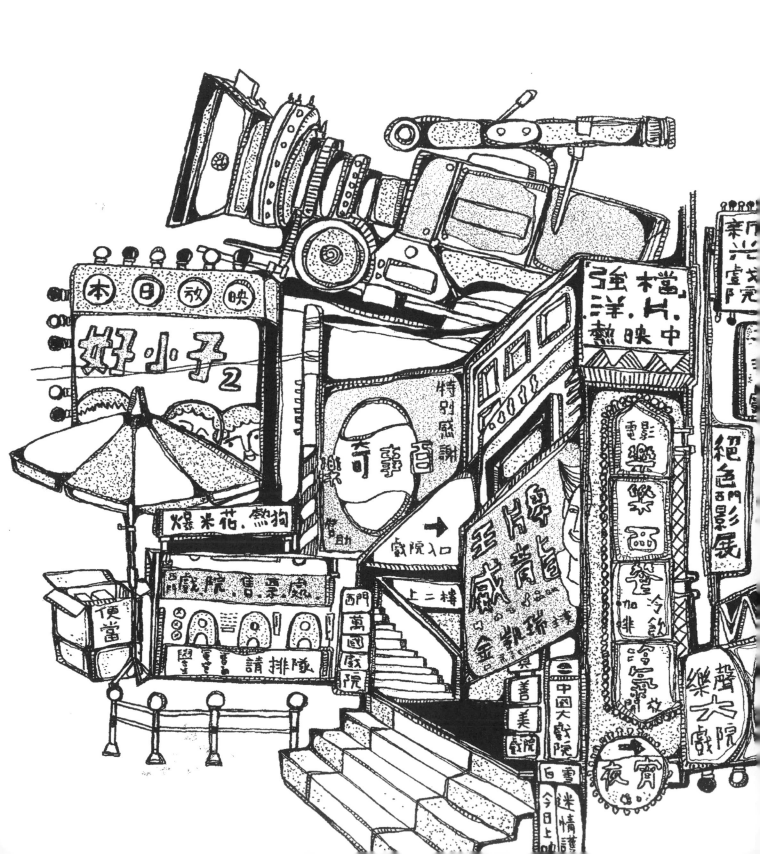

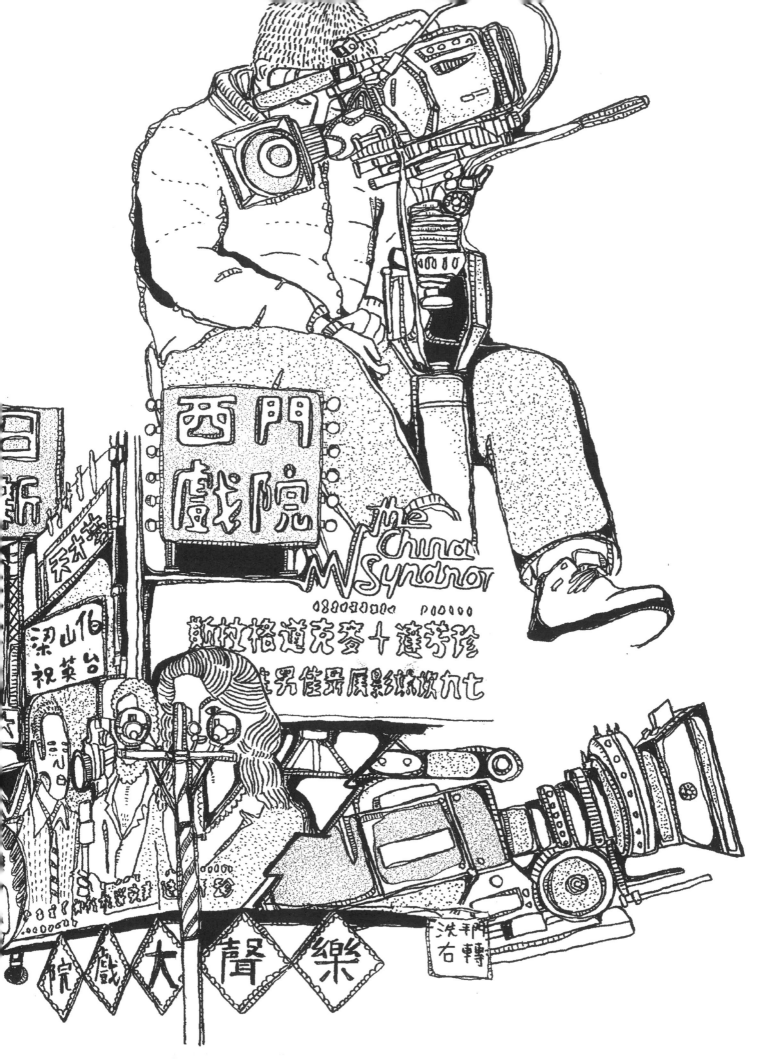

餐車文化

臺灣的街頭巷尾時常可以看見簡單的攤車（餐車）販賣各類食物。
攤車是最能連結在地生活的經濟模式，也最貼近臺灣生活的樣貌。

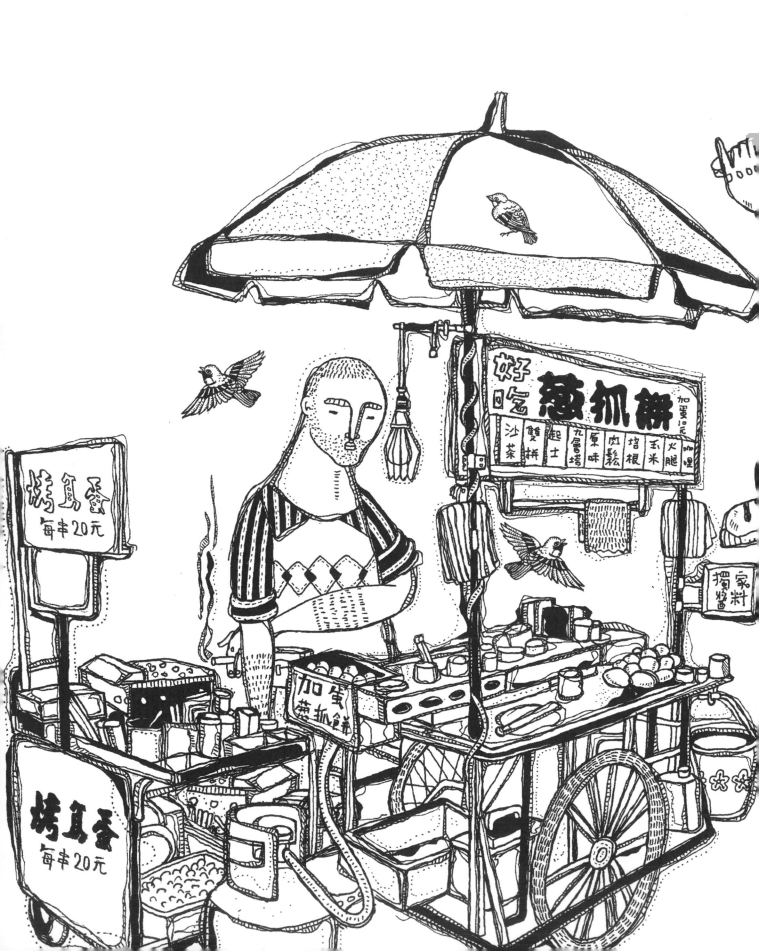

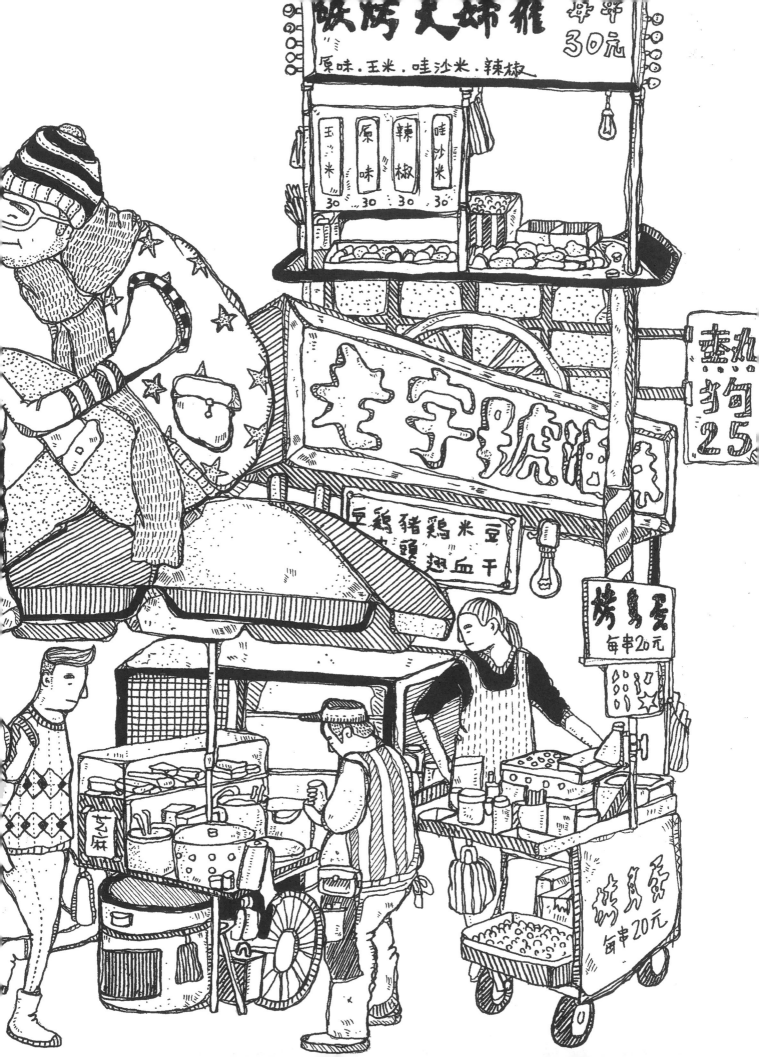

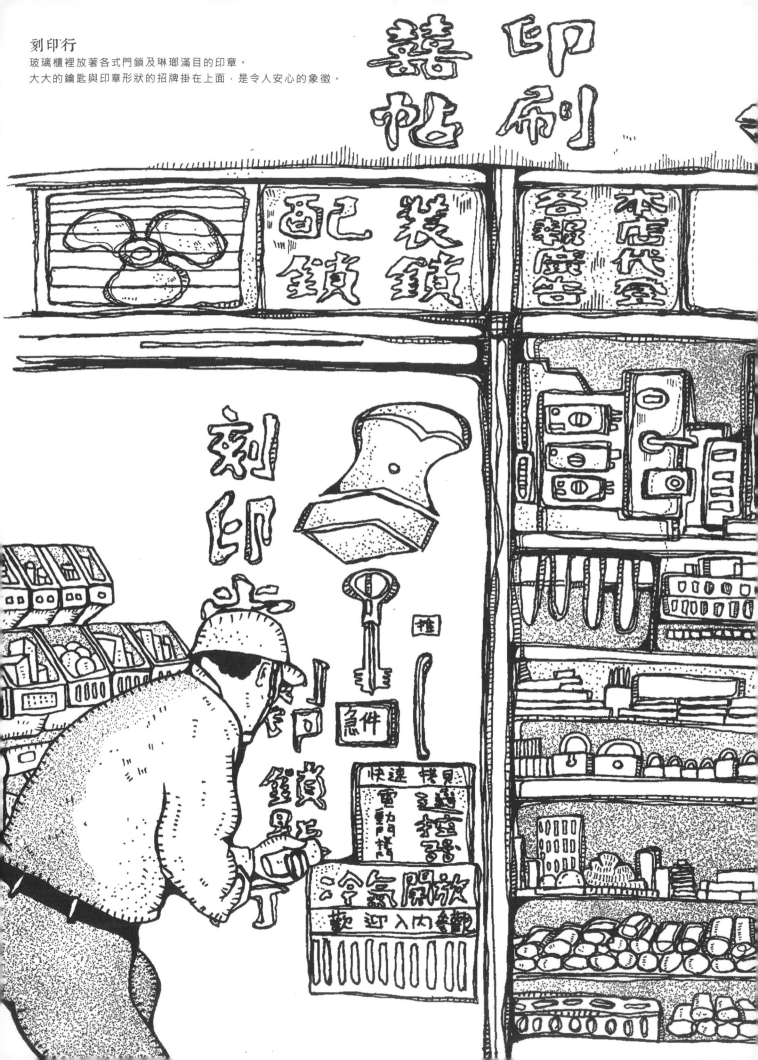

刻印行
玻璃櫃裡放著各式門鎖及琳瑯滿目的印章。
大大的鑰匙與印章形狀的招牌掛在上面，是令人安心的象徵。

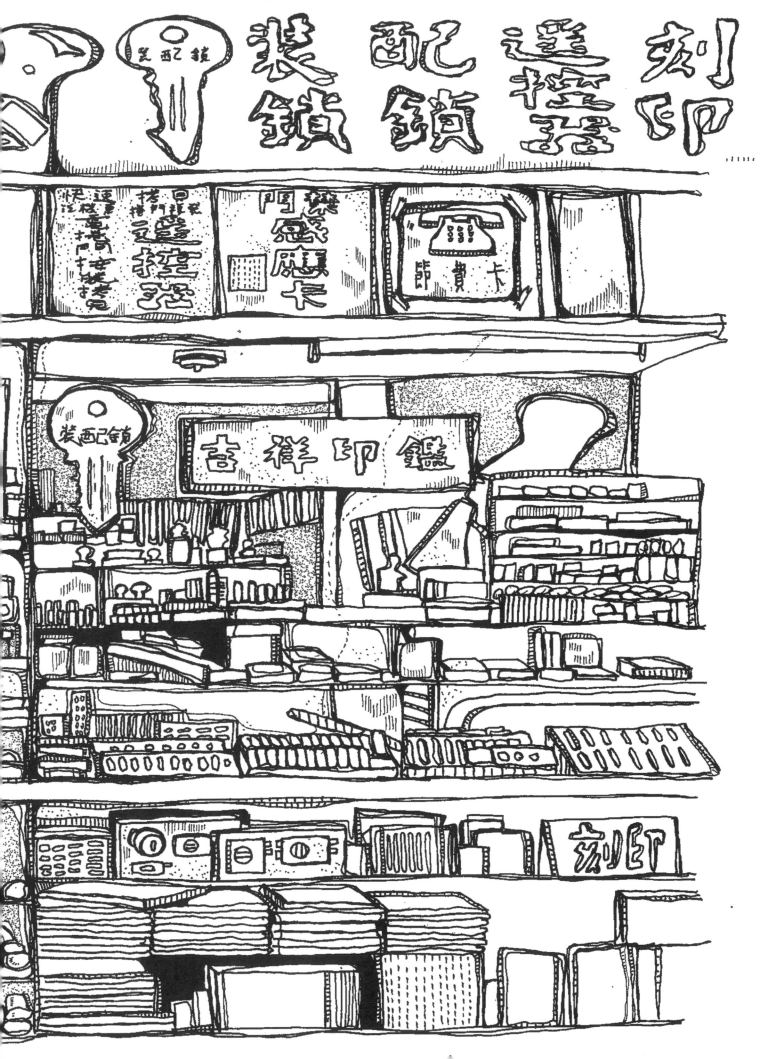

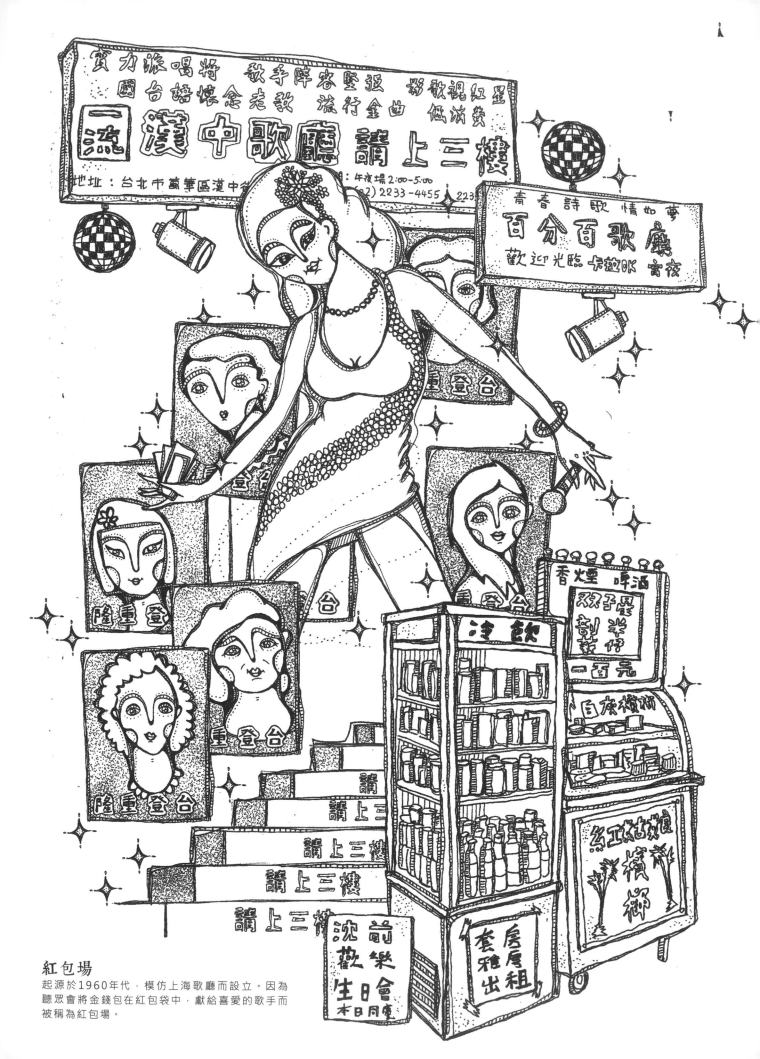

紅包場

起源於1960年代，模仿上海歌廳而設立。因為
聽眾會將金錢包在紅包袋中，獻給喜愛的歌手而
被稱為紅包場。

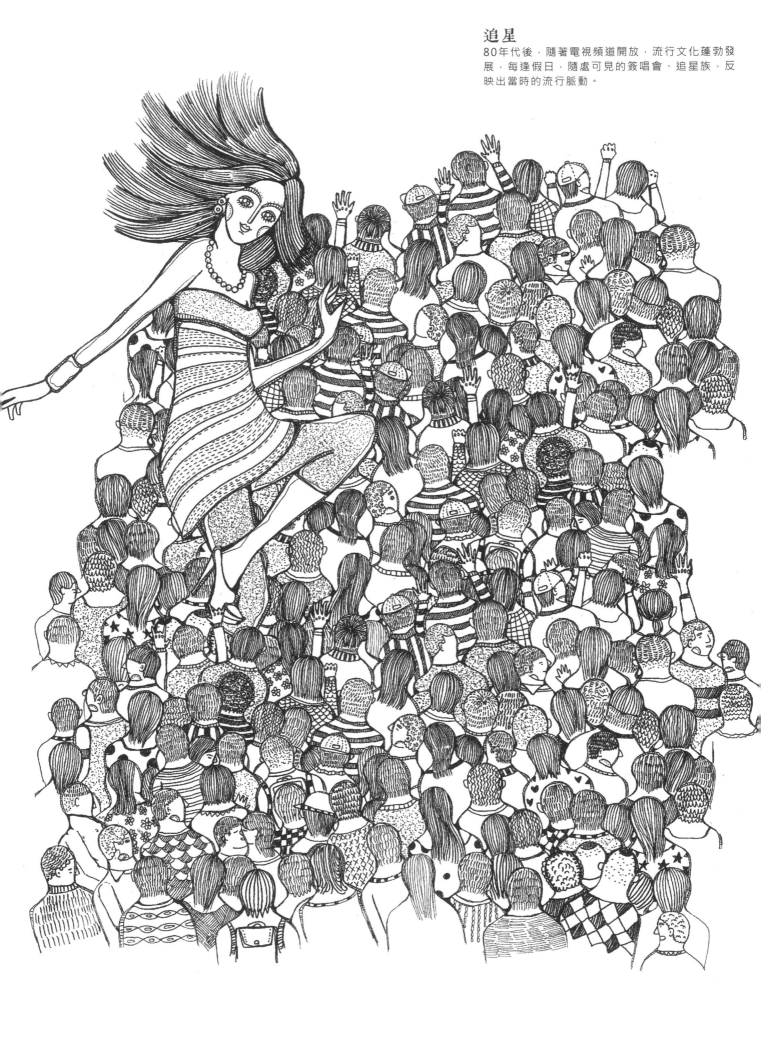

追星

80年代後，隨著電視頻道開放，流行文化蓬勃發展，每逢假日，隨處可見的簽唱會、追星族，反映出當時的流行脈動。

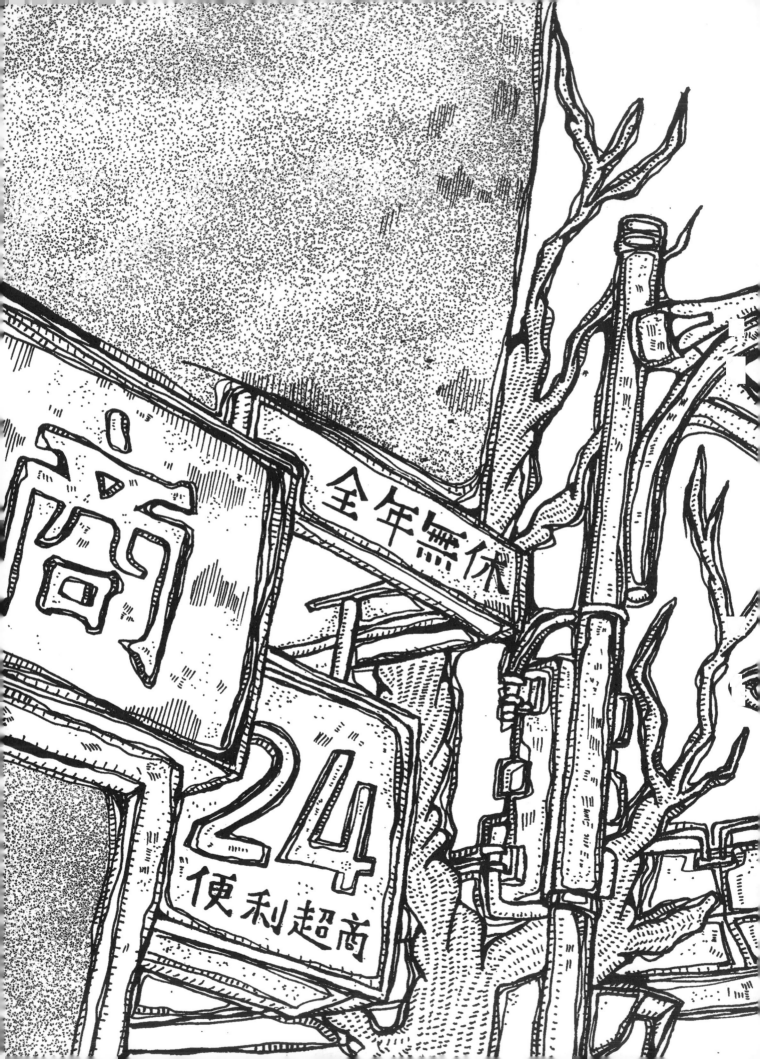

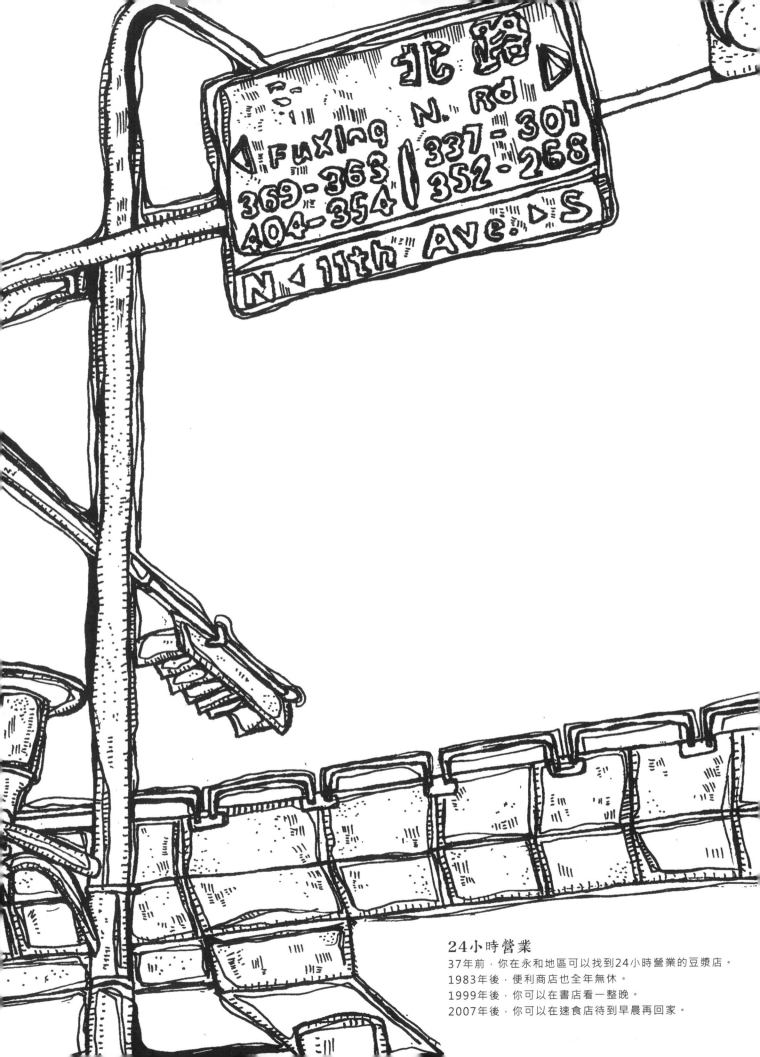

24小時營業
37年前，你在永和地區可以找到24小時營業的豆漿店。
1983年後，便利商店也全年無休。
1999年後，你可以在書店看一整晚。
2007年後，你可以在速食店待到早晨再回家。

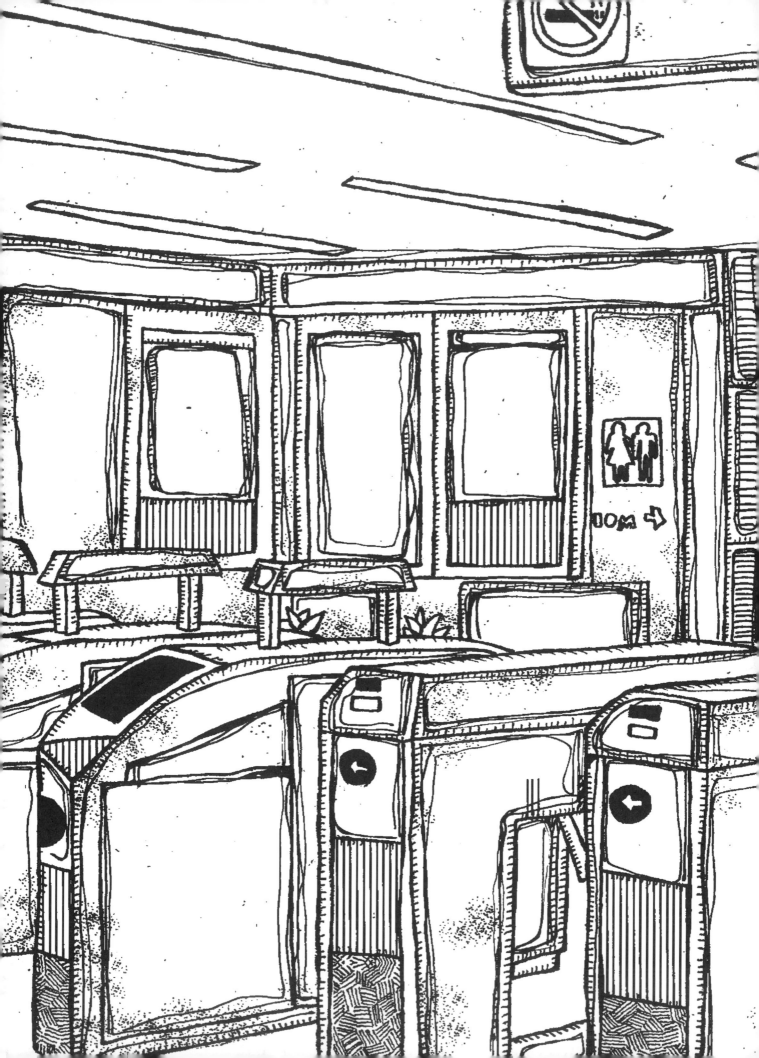

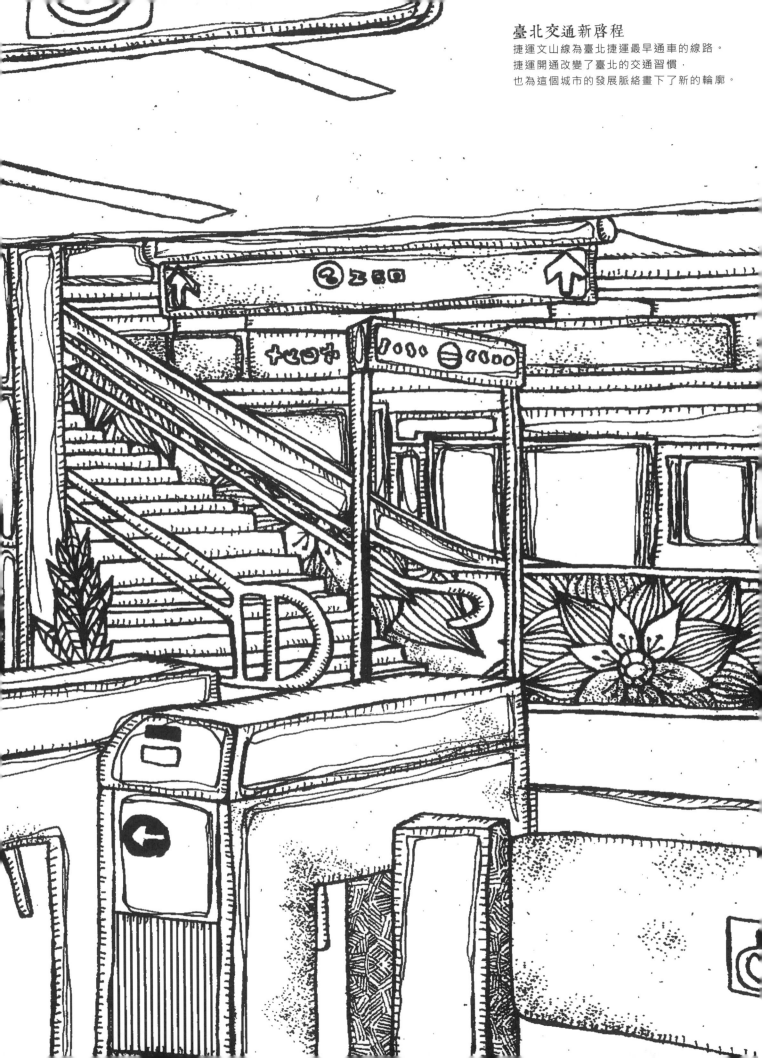

臺北交通新啟程
捷運文山線為臺北捷運最早通車的線路。
捷運開通改變了臺北的交通習慣，
也為這個城市的發展脈絡畫下了新的輪廓。

吃到飽

1951年在臺北市出現1美元吃到飽的烤肉店，成為臺灣最早採用吃到飽形式的餐廳。

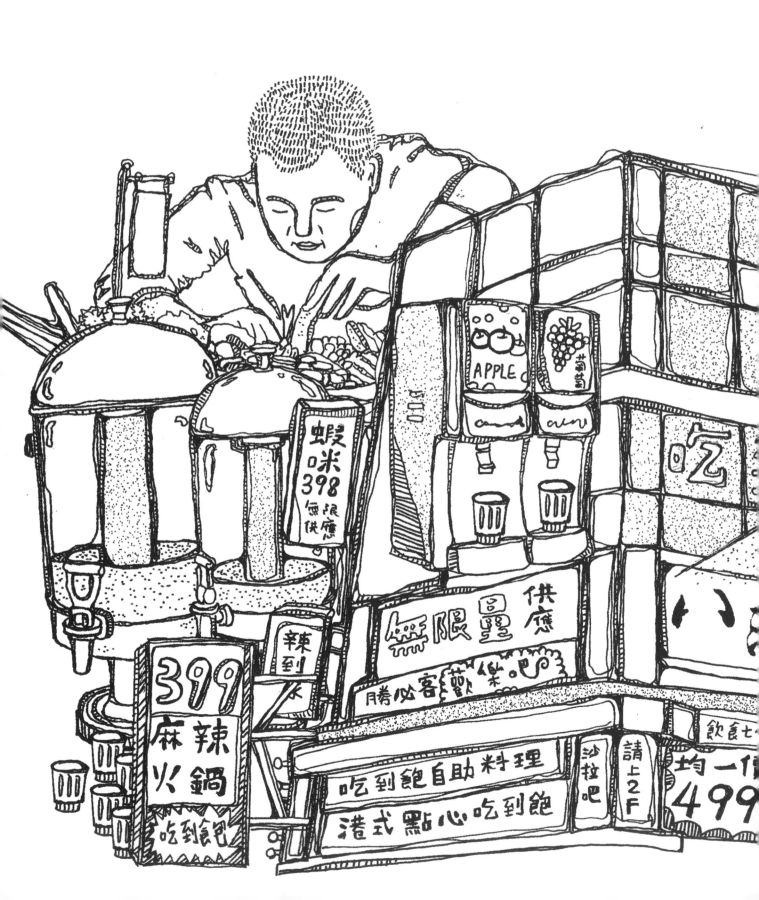

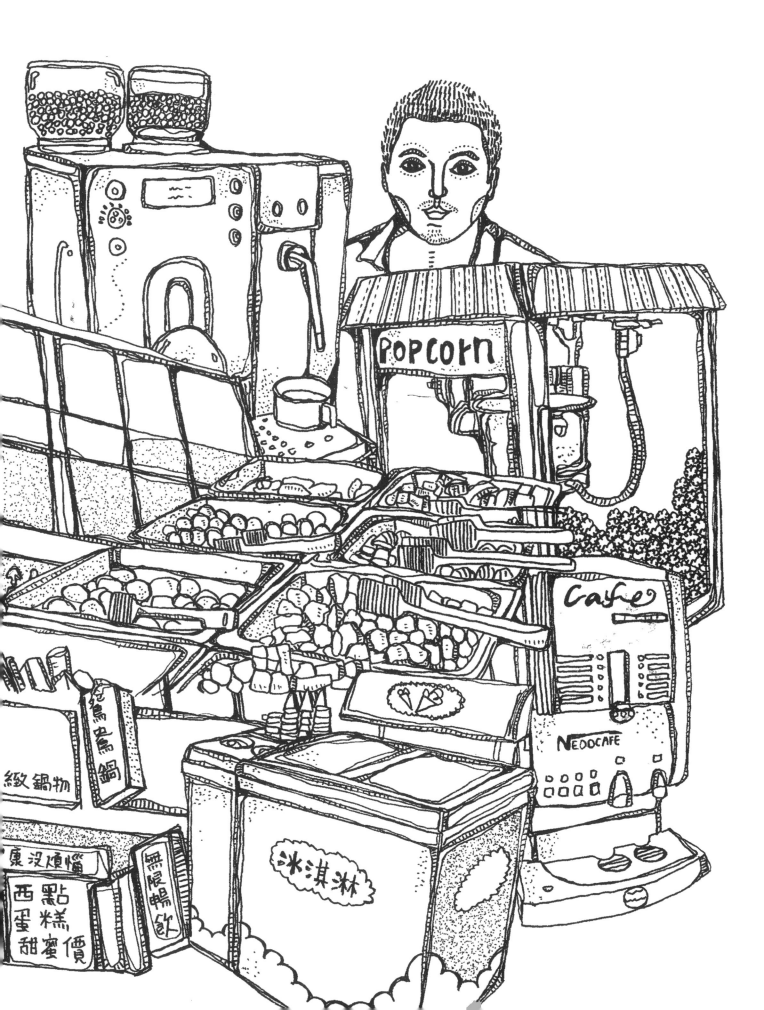

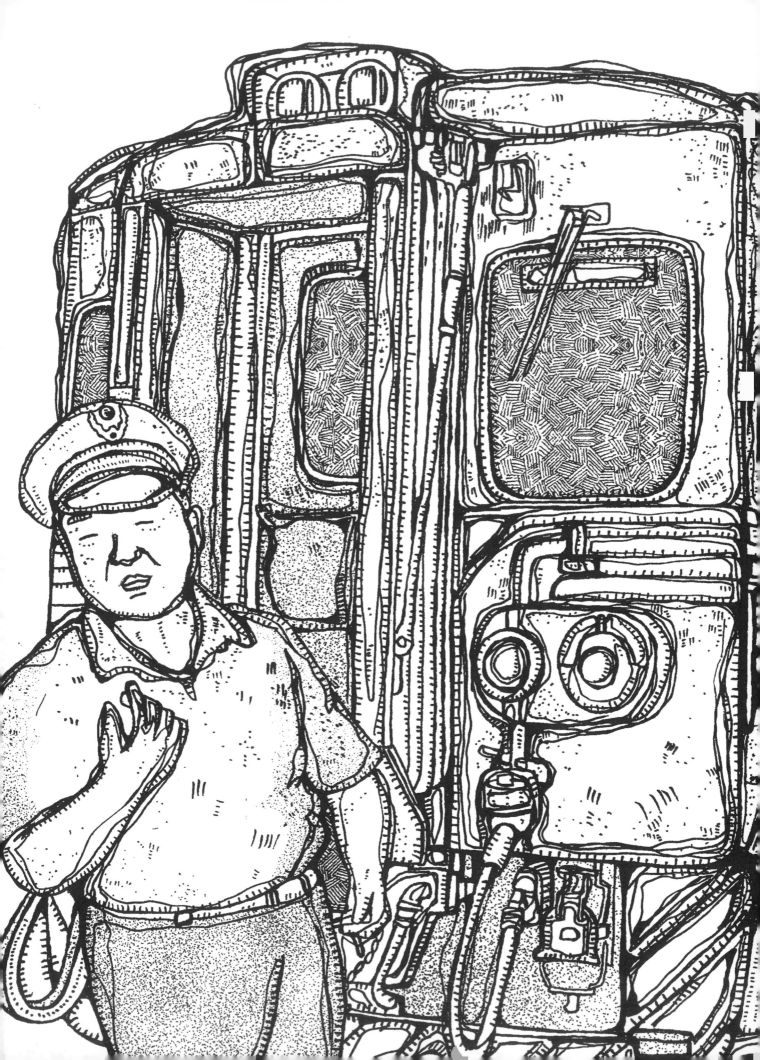

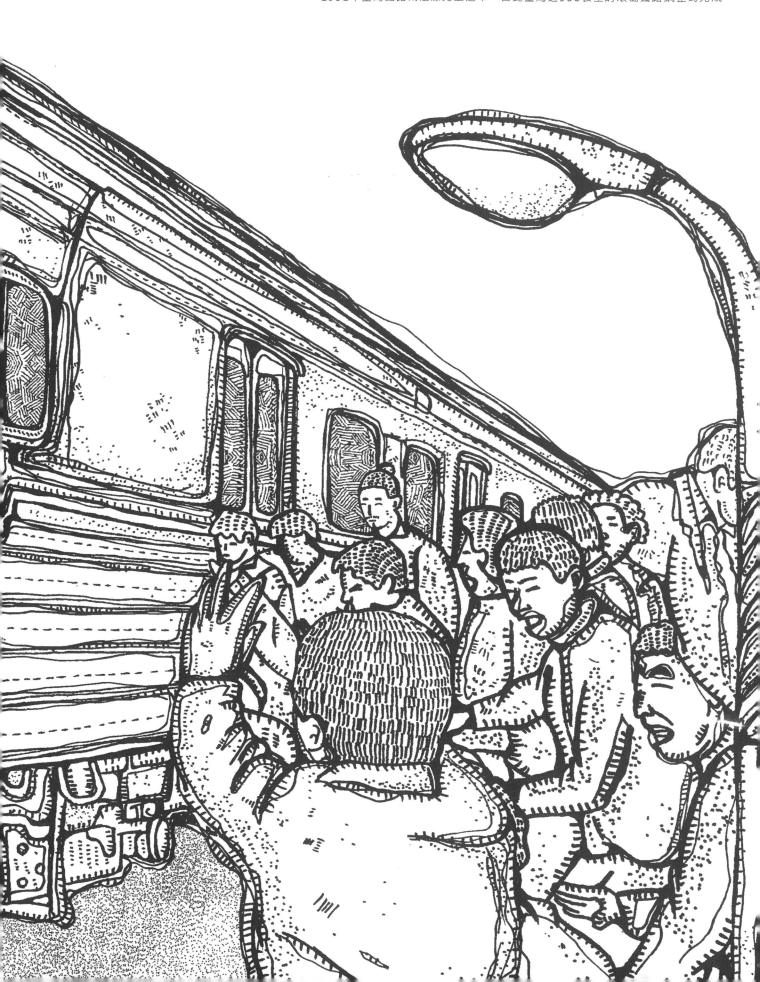

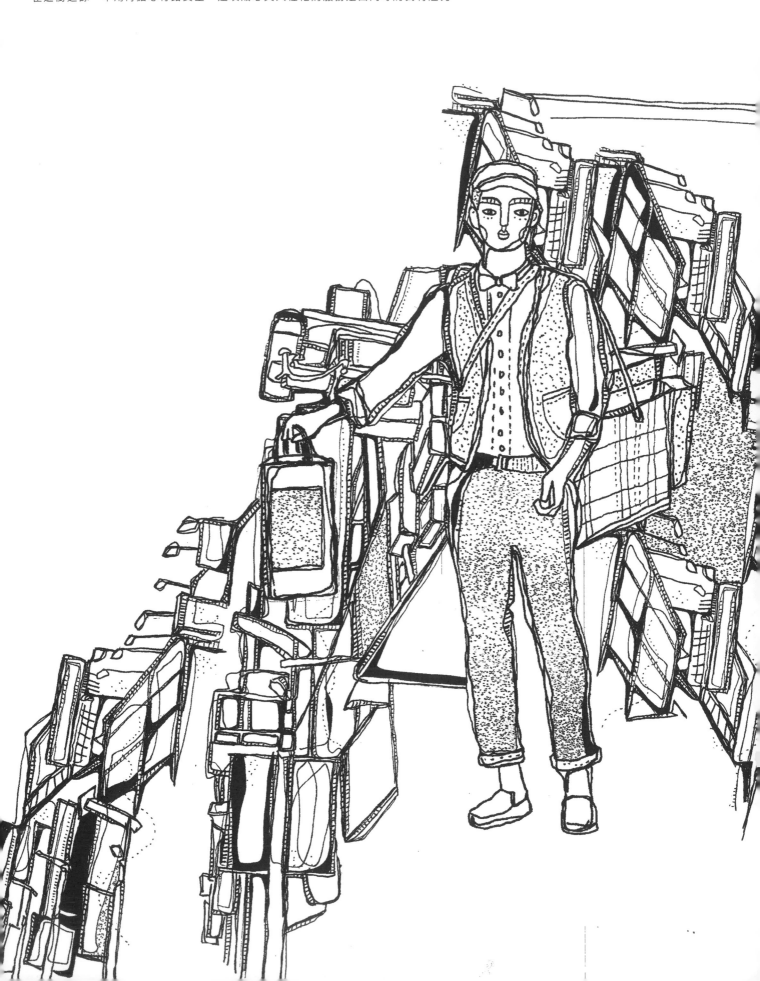

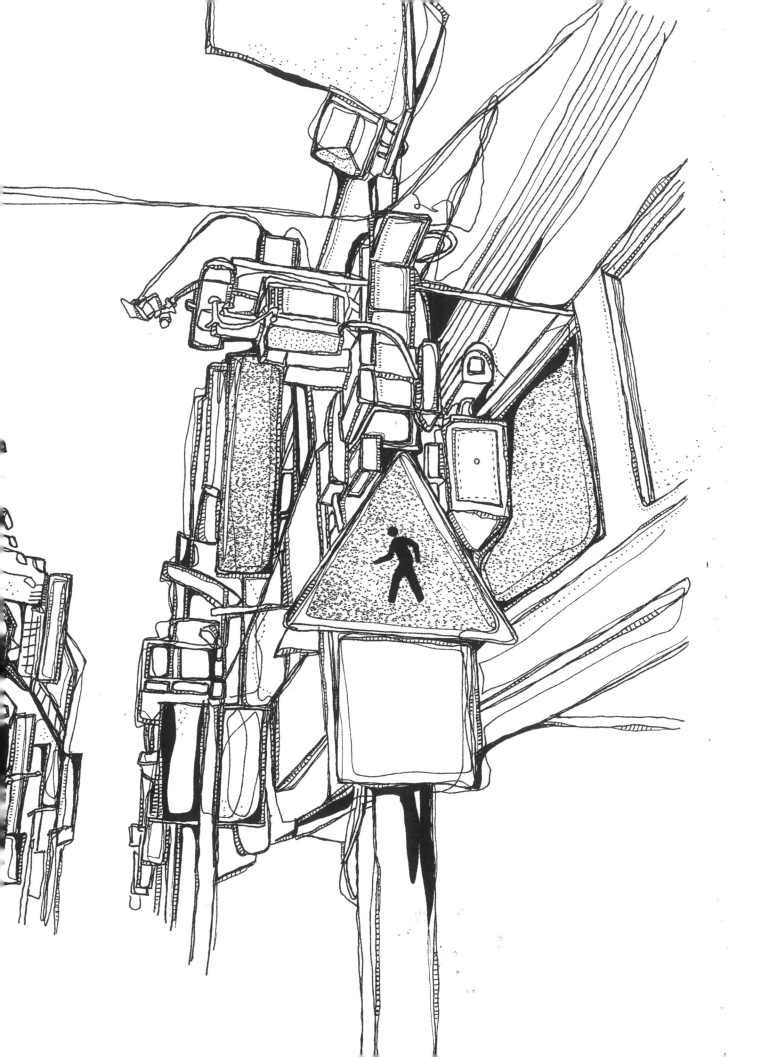

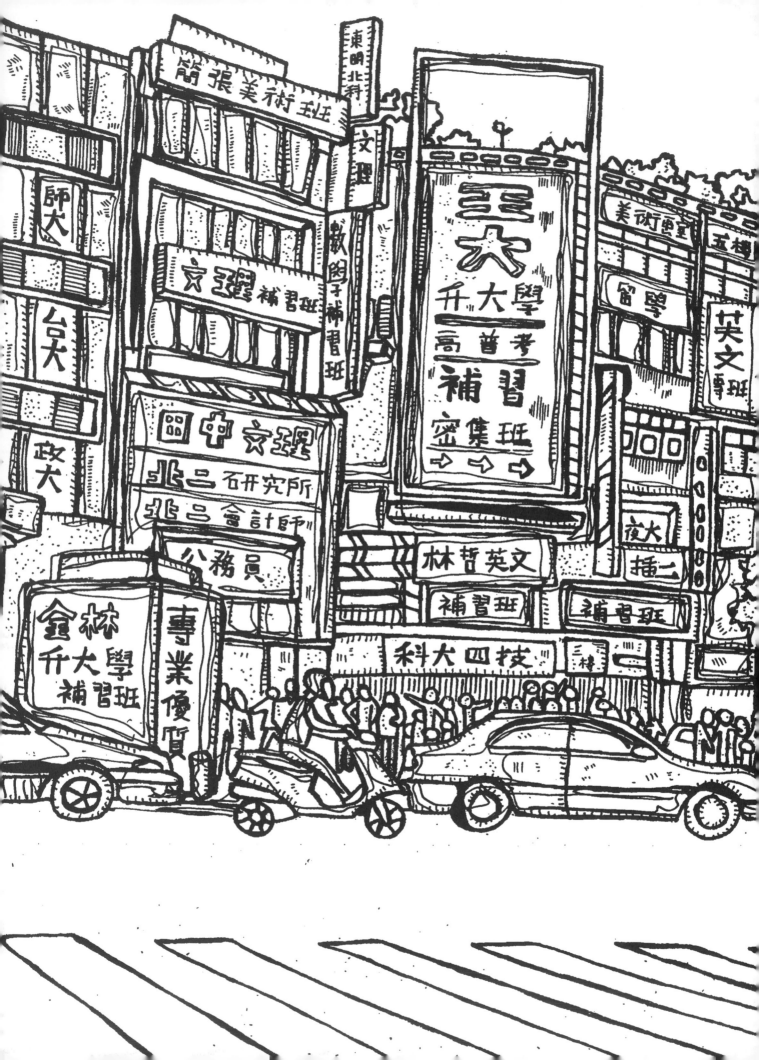

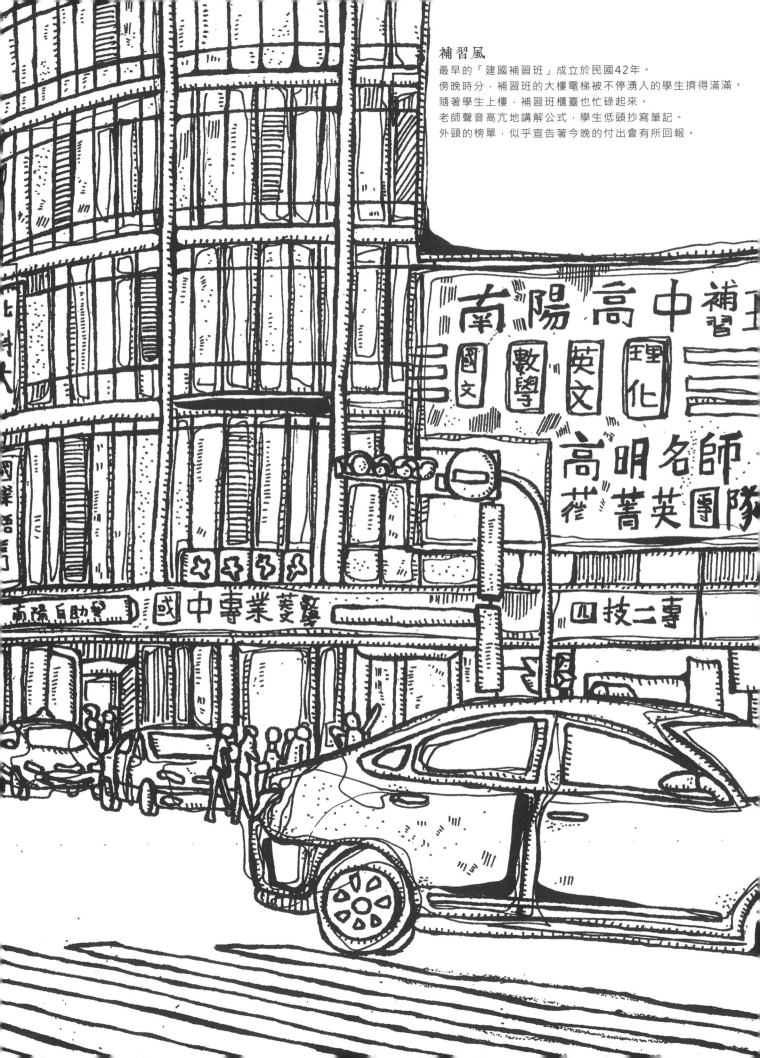

補習風

最早的「建國補習班」成立於民國42年。
傍晚時分，補習班的大樓電梯被不停湧入的學生擠得滿滿。
隨著學生上樓，補習班櫃臺也忙碌起來。
老師聲音高亢地講解公式，學生低頭抄寫筆記。
外頭的榜單，似乎宣告著今晚的付出會有所回報。

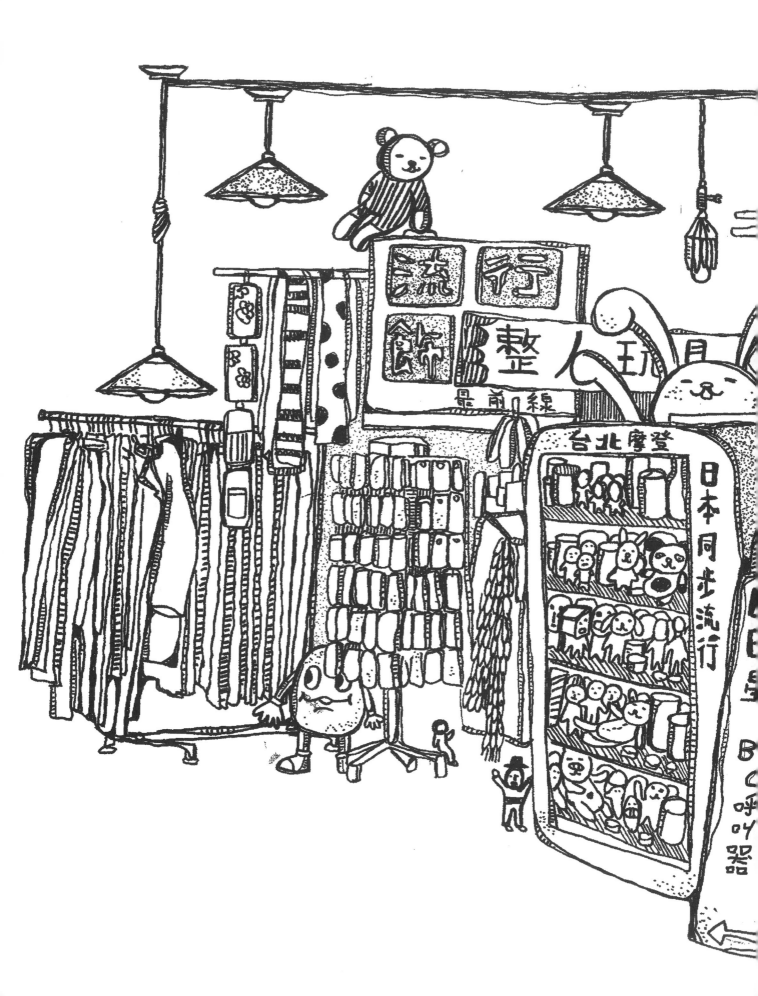

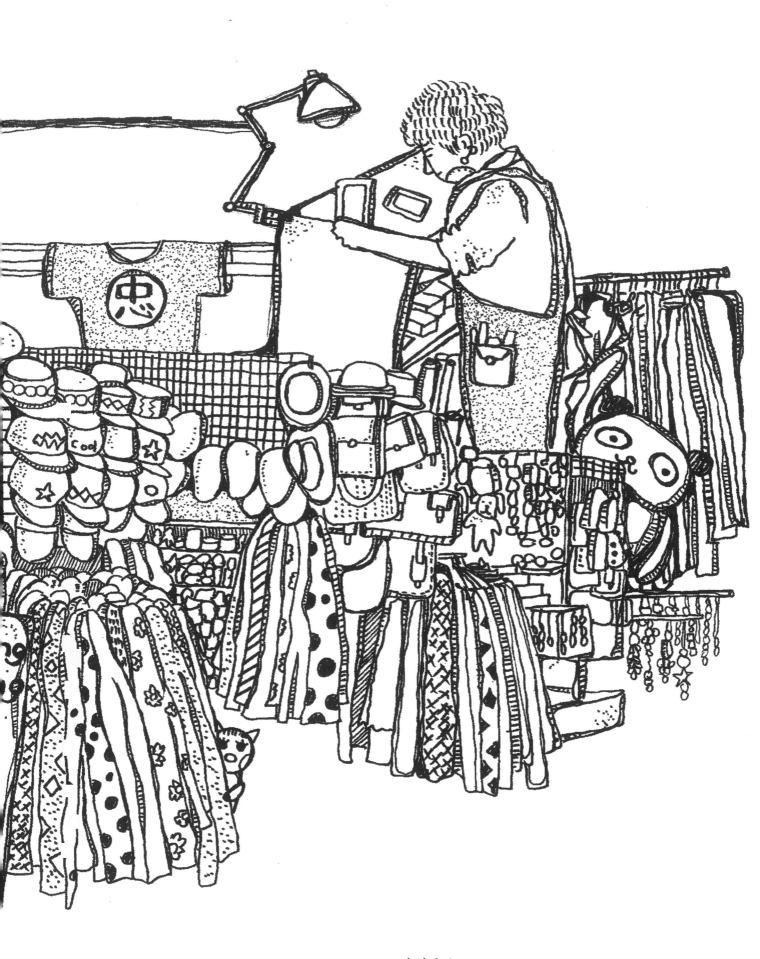

騎樓小販
販賣各種款式的衣服及包包，騎樓的柱子也成為多功能的展示點。
娃娃、玩偶和手機周邊商品就在那小小的空間等著顧客上門。

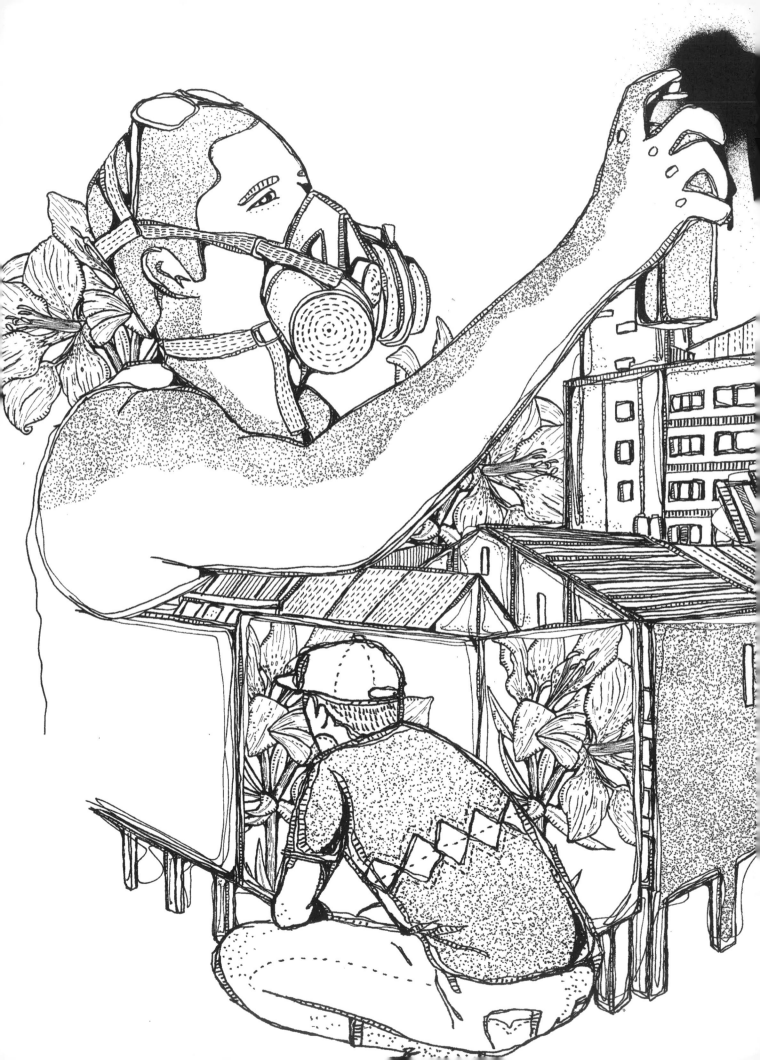

塗鴉

走在美國街上，很難不被街旁以及店家拉門上的塗鴉吸引。
不論是在巷子內的牆上、鐵捲門，或是路旁的電箱，
都可以看到街頭塗鴉創意，放射著青春的活力。

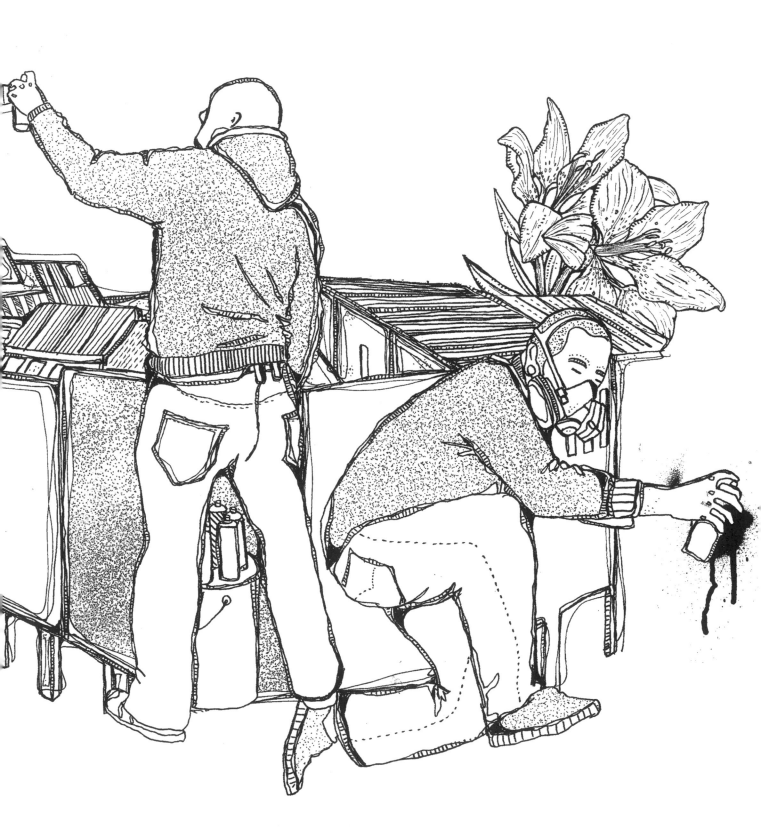

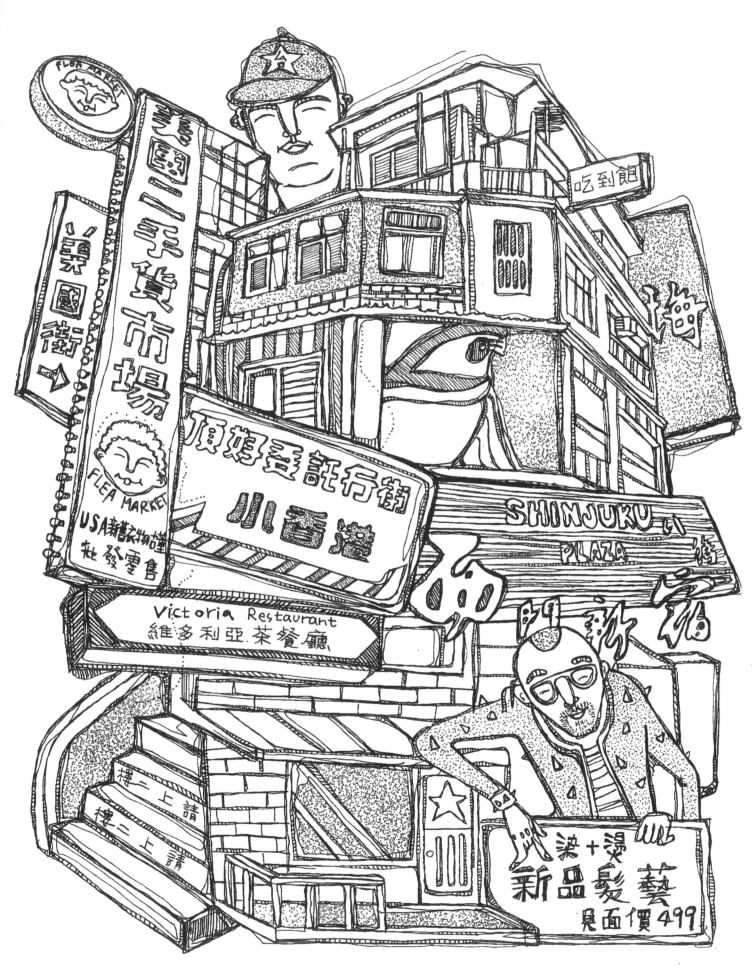

西門
流行的各種元素在西門相遇，演繹出代表青春的關鍵字。

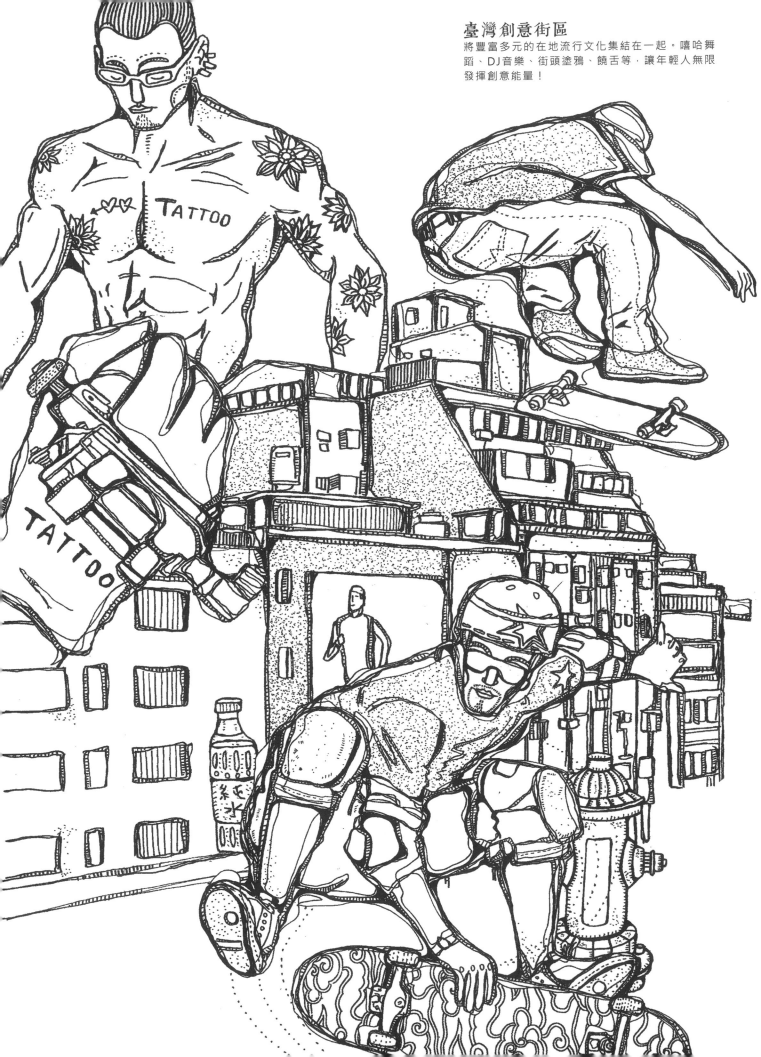

臺灣創意街區
將豐富多元的在地流行文化集結在一起。嘻哈舞蹈、DJ音樂、街頭塗鴉、饒舌等，讓年輕人無限發揮創意能量！

TATTOO

TATTOO

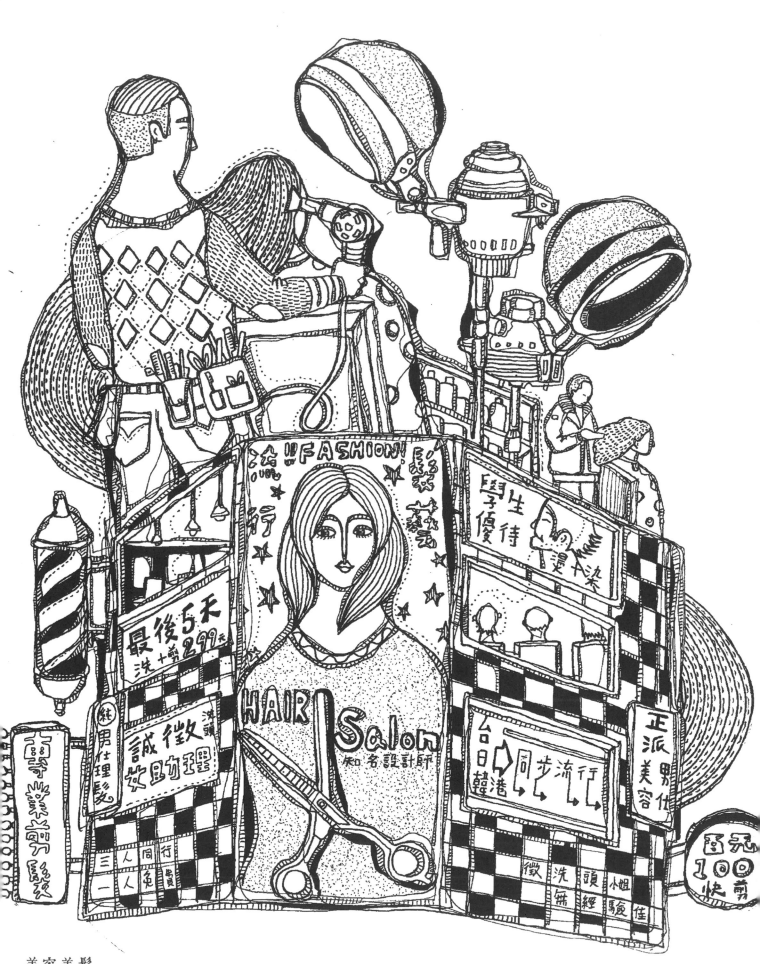

美容美髮
流行趨勢的幕後推手之一，也是效仿國外流行的最前線。

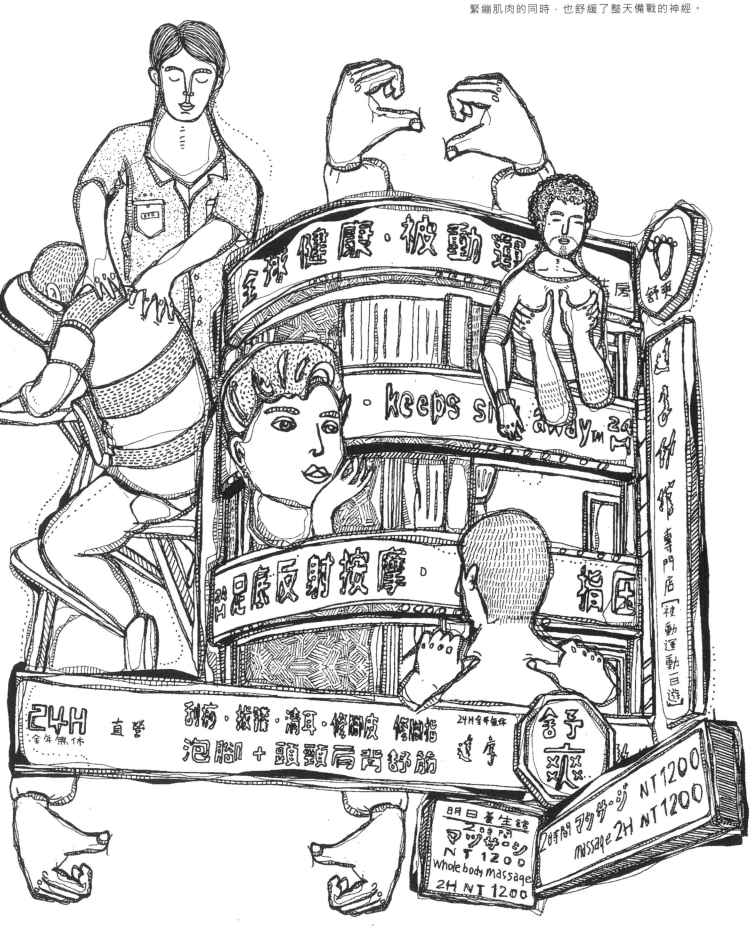

時光旅圖：50幅街景×老舖，記憶舊日台灣的純樸與繁華

繪　　圖／桑德
文　　字／札司丁
責任編輯／余純菁
封面設計／桑制厅設計
國際版權／吳玲緯
行　　銷／陳麗雯、蘇莞婷
業　　務／李再星、陳玫潾、陳美燕、杻幸君
主　　編／蔡錦豐
副總經理／陳瀅如
總 經 理／陳逸瑛
編輯總監／劉麗真
發 行 人／凃玉雲
出　　版／麥田出版
　　　　　台北市中山區104民生東路二段141號5樓
　　　　　電話：02-2500-7696　傳真：02-2500-1966
　　　　　blog：ryefield.pixnet.net/blog
發　　行／英屬蓋曼群島商家庭傳媒股份有限公司城邦分公司
　　　　　台北市民生東路二段141號11樓

書蟲客服服務專線：02-2500-7718．02-2500-7719
24小時傳真服務：02-2500-1990．02-2500-1991
服務時間：週一至週五09:30-12:00．13:30-17:00

郵撥帳號：19863813　戶名.：書蟲股份有限公司
讀者服務信箱E-mail：service@readingclub.com.tw
歡迎光臨城邦讀書花園 網址：www.cite.com.tw
香港發行所／城邦（香港）出版集團有限公司
　　　　　香港灣仔駱克道193號東超商業中心1樓
　　　　　電話：852-2508-6231　傳真：852-2578-9337
　　　　　E-mail：hkcite@biznetvigator.com
馬新發行所／城邦（馬新）出版集團
　　　　　【Cite(M) Sdn. Bhd.】
　　　　　地址：41, Jalan Radin Anum,
　　　　　　　　Bandar Baru Sri Petaling,
　　　　　　　　57000 Kuala Lumpur, Malaysia.
　　　　　電話：603-9057-8822　傳真：603-9057-6622
　　　　　電郵：cite@cite.com.my

總 經 銷／聯合發行股份有限公司　電話：02-2917-8022　傳真：02-2915-6275
製版印刷／中原造像股份有限公司
初版一刷／2015年10月
ISBN／978-986-344-272-1
定價／NT$ 300

國家圖書館出版品預行編目(CIP)資料

時光旅圖：50幅街景×老舖，記憶舊日台灣的純樸與繁華／桑德繪.
札司丁著-- 初版. -- 臺北市：麥田：家庭傳媒城邦分公司發行，
2015.10
　面；　公分
ISBN 978-986-344-272-1(平裝)
1.繪畫 2.畫冊
947.5　　　　　　　　　　　　　　　　　　　104018223

時 光 旅 圖　圖：粟德　文：札司丁

時 光 旅 圖　圖：粟德　文：札司丁

時 光 旅 圖　圖：粟德　文：札司丁

時 光 旅 圖　圖：粟德　文：札司丁

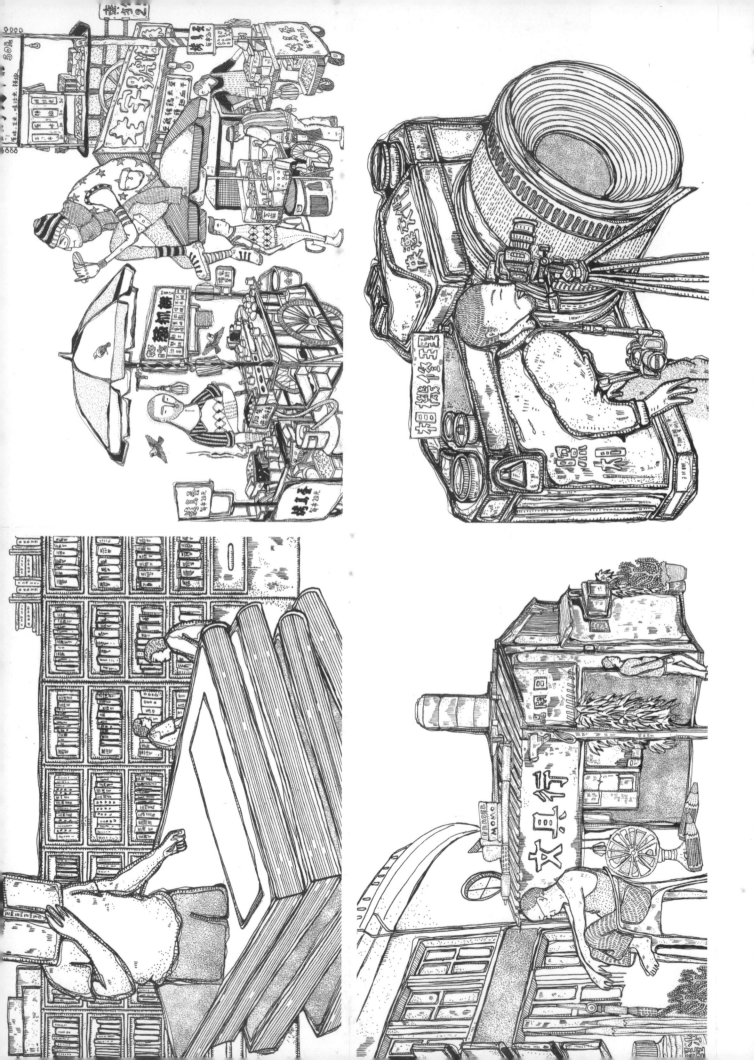